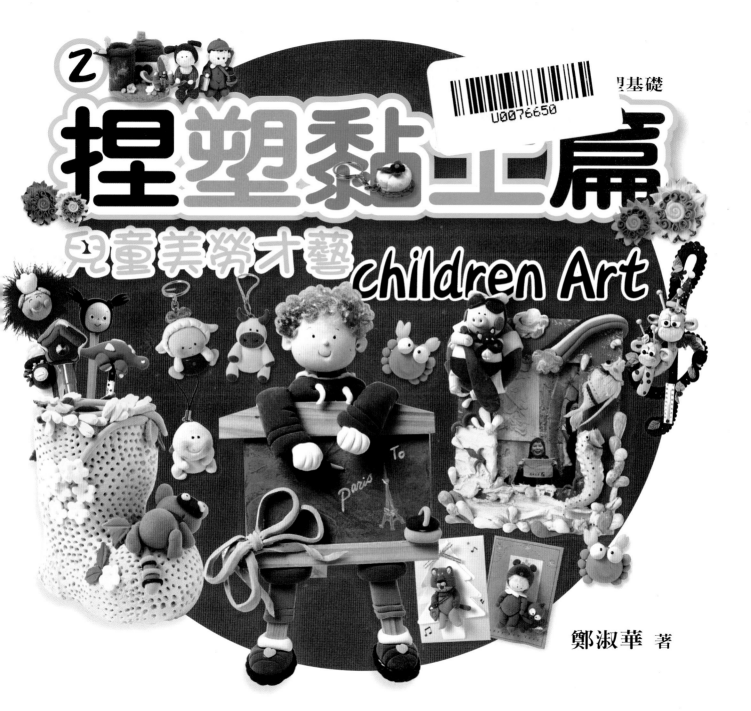

捏塑黏土篇

2

里基礎

兒童美勞才藝 children Art

鄭淑華 著

U0076650

敝公司PADICO股份有限公司36年來，在日本的黏土手工藝品市場上，一直扮演著開發、製造、販賣最高品質的黏土製造商品的角色。在日本、在台灣、亞洲、美國、歐洲各國也都有許多的愛好者。

台灣黏土手工藝市場的起緣，由身為PADICO所營運的日本創作人形學院會員的台灣人士於20年前開始引進，介紹給台灣人。時至今日，台灣的黏土手工藝品市場，已經發展成僅次於日本的龐大市場。台灣PADI-CO設立於18年前，成為引領台灣的黏土手工藝品市場的企業。

此次鄭淑華將敝公司的MODENA SOFT、HEARTY、HEARTY SOFT黏土，結合個人創意創作出一系列作品，也將此黏土的特性一一展現出來，希望藉由此書可提供給初學入門者或專業人士們一些參考。

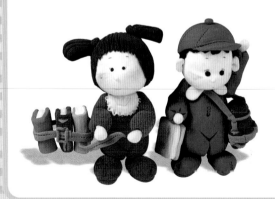

柏蒂格黏土公司

作者序

黏土的世界變化無窮，尤其是童年時代，將平凡不顯眼的生活點點滴滴，帶你進入充滿彩色黏土的世界裡，以擠、揉、搓、推、壓......等方法，組合成圓(球)、長條、平面、水滴形....等形狀，隨心所欲地並且運用身邊的各種不同素材做出好作品。

從孩童們雙手的手指間看見了，他們是創造者，創作了無限的想像空間，並把藝術的色彩氣息，變化成無限的D.I.Y潛力樂趣，彷彿創造了多采多姿的世界。多變的七彩顏色，可隨心所欲的調和出來，多一些巧思，多一些創作，發揮生命力與想像力，純真的笑容也在此展露無疑，讓我回憶起孩童時的快樂。

最後要感謝姚玲玲老師（介紹出版社），從事黏土創作多年，並激發、鼓勵我把自己好的作品呈現出來放在書中，才實現了我出好書的夢想；也感謝我認識的每一位好朋友和我先生、我的妹妹，因為有你們的建議和協助，我才能將這幾年的成果呈現出來。

鄭淑華

目　錄

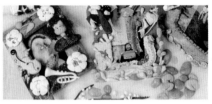
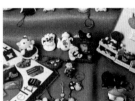

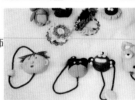

4

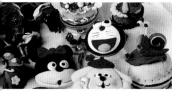

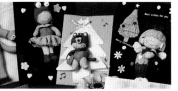

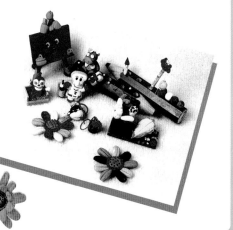

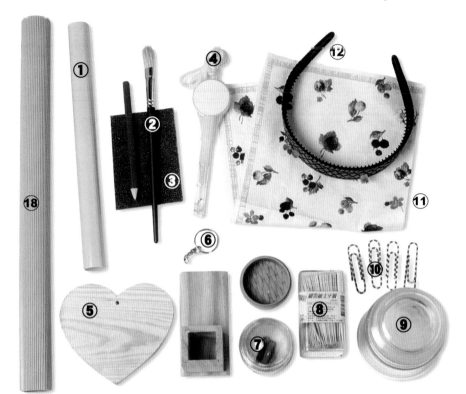

1. **桿棒**－利用桿棒可將黏土桿出薄厚、平面等的工具。
2. **平筆**－可用來刷腮紅或刷黏白膠用。
3. **砂紙**－在這裡用來磨色鉛筆的利器（製作成腮紅）。
4. **筆笛**
5. **愛心板**
6. **鑰匙圈**
7. **削筆器**
8. **牙籤**
9. **玻璃罐**
10. **迴紋針**
11. **皺紋紙**
12. **髮箍**

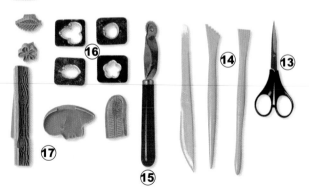

13. **鐵弗龍剪刀**－刀柄尖長且不沾黏土，是剪黏土專業工具。
14. **兒童用三隻工具組**－最簡易的造型工具。
15. **輪刀**－可滾壓出連續的虛線紋路。
16. **不鏽鋼模型**－包括花形、葉形。
17. **印模**－葉子印模、少女臉型印模、小花印模、樹紋印模等。
18. **條紋棒**

工具介紹

1. **葉模**—製作葉子紋路的模型。
2. **芳香劑**—使作品產生香味的材料。
3. **印花工具**—不同的圖案，印出作品的豐富性。
4. **造花棒**—易塑造型，不沾黏土，可用於戳刺紋理等造型的萬用白棒。

5. **韓製工具組(5枝)**—雕塑黏土於刺、點、畫線、等塑型簡易工具。
6. **日製相框**—上為5×7相框，下為3×5相框
7. **日本噴式亮油**—噴於作品表面使其防水好清潔，快速保護不退色。

8. **特亮亮油&消光劑(水性)**—特亮亮油(水性亮光漆)：於作品完成後漆上多層表現出瓷器的質感且有防水作用；消光劑(不亮的)：作品刷上水性亮光漆乾後，刷上消光劑後即消光成不亮的作用。

9. **留言板**　　10.**胸針**

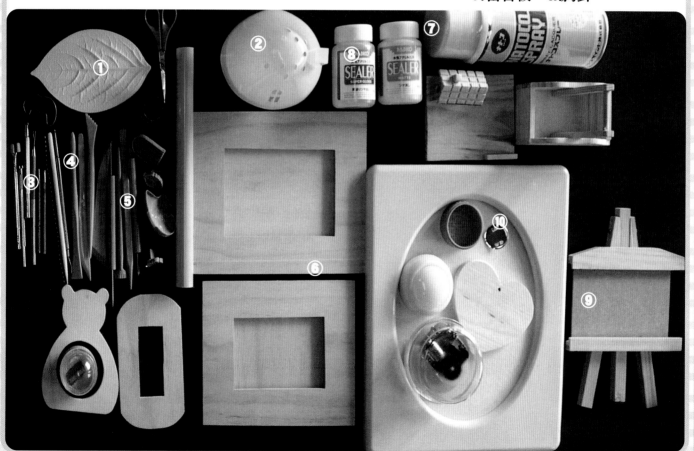

1.**HEARTY SOFT超輕黏土**-柔軟細緻、乾淨不沾手,可廣泛的與不同材質結合,不易龜裂,是搓揉的好土材。本書中多使用這類黏土。

2.**MODRENA高級樹脂黏土**-此類黏土的延展性強,光澤鮮豔容易塑型,只要自然風乾即可。

★**紙黏土**-紙黏土是最常見的土材,可以上色或染色,讓色彩的變化更為豐富。

★**陶土**-陶土是最原始的土材,紙質天然、觸感佳,適合用來塑型。

★**麵土**-柔軟好搓揉,顏色豐富且可重複使用,作品乾燥後易裂,無法久存!

★**特亮亮油、消光劑**

材料介紹

書中所使用的工具與材料，於全台灣各手工藝店、文具店、美工材料行、黏土才藝教室、書局均有出售。

～ 鄭老師

★白膠

★壓克力顏料

★MODRENA高級樹脂黏土

★鋁條

基本技法

A 手部的動作

捏 黏土－製作前用大拇指、食指和中指來捏軟黏土。

搓 黏土－把黏土放在手掌心，以另一手掌搓出想要的形狀。

揉 黏土－把黏土放在手掌心，與另一手掌推揉均勻。

拉 黏土－1.用兩手的大拇指、食指拉出想要的形狀。

黏 黏土－2.把片狀黏土用白膠黏在主體上。

點 黏土－3.將花蕊圓點黏在主體黏土上。

B 工具的動作

剪 黏土－將搓揉好的黏土，拍扁後用剪刀剪出造型。

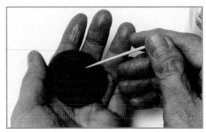

刺 黏土－以牙籤在黏土上刺出圓點圖案，製造肌理。

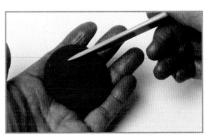

劃 黏土－用工具組在黏土的表面壓出或畫出花紋及線條。

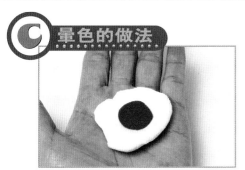

暈色-1.將兩個不同顏色的黏土壓扁後，合在一起。

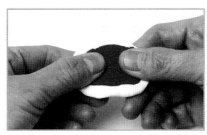

2.用拇指和食指用力按壓黏土，使外層變薄。

暈色-3.搓揉至顏色勻稱。

D 混色的做法

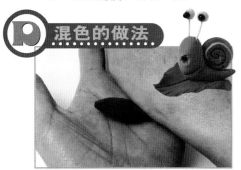

海螺紋-1.先將主要的黏土搓成橢圓長條形狀。

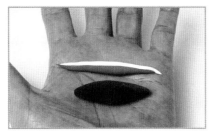

2.其他將混色的黏土也搓成橢圓長條形，並黏在一起。

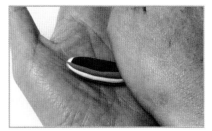

3.將兩個手掌合在一起朝單方向搓動，就可搓成海螺紋。

E 上色的做法

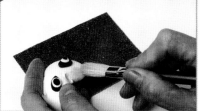

腮紅-用平筆刷將色粉刷在臉頰上。

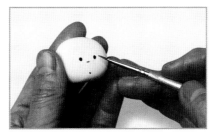

眼睛-用壓克力顏料繪出眼睛圖案。

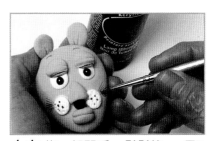

線條，如羽毛、鬍鬚等..-用0號筆刷勾勒出線條。

基本技法

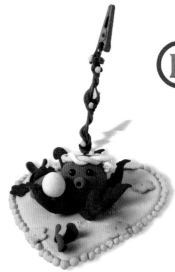

F 平面的包法

左圖的章魚底板利用愛心板來包黏，屬於平面的包法，以下為基本的包法。

1 用桿棒將黏土桿平。

2 將黏土用白膠反黏於愛心板上。

3 用拇指下方肌肉推揉出愛心板的弧度。

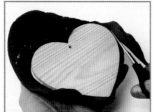

4 把黏土推揉出心型，翻至背面，將多餘的部份剪下。

G 圓筒的包法

右圖的筆筒利用鞋子模型來包黏，屬於圓筒的包法，以下為基本的包法。

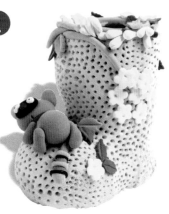

1 將黏土包黏住鞋身。

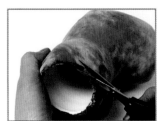

2 瓶口處剪去多餘的部份。

3 切出一橢圓鞋底形狀後，沾膠與鞋身黏上。

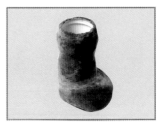

4 完成。

利用印花模型可變
畫出各種紋理和造型!

羽毛紋理-利用月亮型印花工具壓出貓頭鷹身上羽毛。

葉子-用葉狀模型壓出葉型。

花朵-用花狀不鏽鋼模型壓出花型。

葉子紋理-利用葉子模型印花壓出花紋。

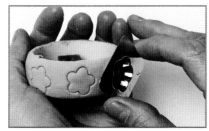

花朵紋理-利用花朵模型印花印壓出花朵紋理。

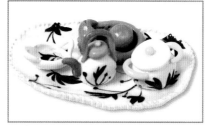

瓷氣質感-作品完成後,刷上水性超亮漆,會產生瓷器質感並有防水的功用。

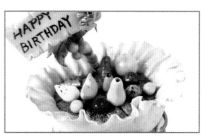

金屬質感-作品先刷上黃金色壓克力顏料,再刷上超亮漆。

水滴表現-以藍、白黏土的暈色做法揉出上圓下尖的水滴形。

13

J 轉印貼紙的運用

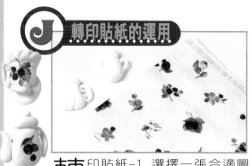

轉印貼紙-1.選擇一張合適圖案的皺紋紙

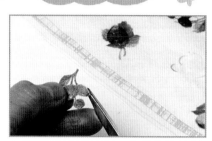

2.將圖形輪廓剪下，勿留下任何白色底紙部份。

3.用平筆刷黏上膠於圖案背面，再貼於作品（花瓶）上。

K 頭髮的表現

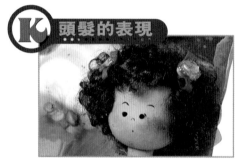

頭髮1-使用日本進口頂級髮絲，做法拉蓬鬆造型，並繫上金蔥緞帶花於頭部兩側。

頭髮2-使用4/10SMM粗紗毛線製作小男孩的髮型，呈現活潑俏皮的青春氣息。

頭髮3-棕色絹絲頭髮為材料，做螺絲捲狀髮型。

L 裙子的做法

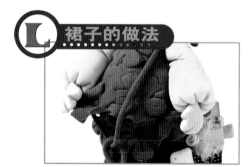

布紋-利用印花模，壓出花紋。

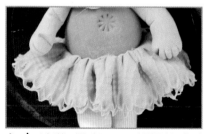

波浪狀-摺出0.3cm細摺的波浪狀。

蕾絲花邊-在裙擺下緣用黏土工具壓拉出花邊造型。

浪漫蝴蝶結

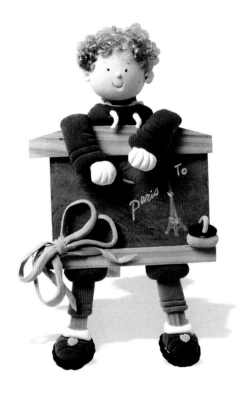

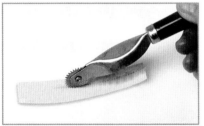

1 先趕出一長條黏土，於中間利用滾輪壓出線紋。

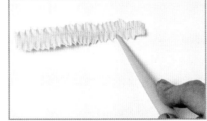

2 以三隻工具組壓拉出上下邊緣的蕾絲狀。

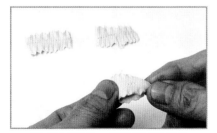

3 剪成三等分，將其對摺並往中間捏成三角狀。

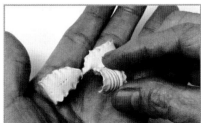

4 步驟3做兩個，剩下一份則稍作彎弧，並將此三部份貼於主體上即完成。

將 黏土切成七條細條狀，並一邊將其稍作彎捲，一邊組合成蝴蝶結。

筆頭娃娃

將鉛筆、原子筆、色筆等筆類文具的筆桿頭加上黏土玩偶，創造出屬於自己的東西，也讓一枝平凡的筆，變得更有生命力了！

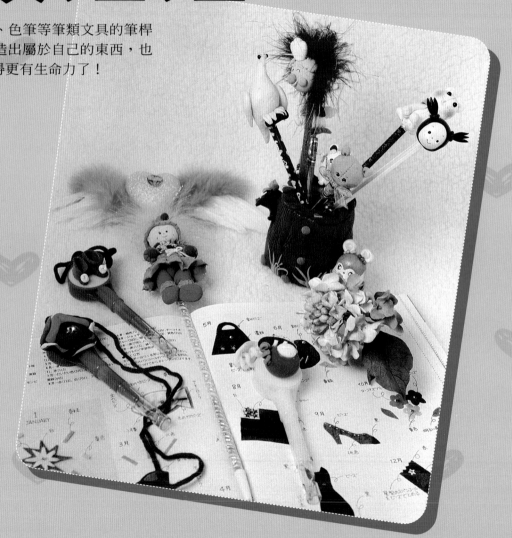

步驟示範/
小恐龍筆頭娃娃

解析/
老爺爺造型
小女孩造型
可愛筆笛造型

16

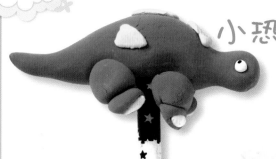

小恐龍筆頭娃娃

＊難 易 度：★★

＊小 叮 嚀：沾黏白膠時，
要將所黏的部份壓幾秒，
讓它沾著時間延長，比較
好固定。

♥ 準備的工具材料 *TOOLS & MATERIALS* ♥

●工具材料：鉛筆、黏土-白色
、綠色、黃色、黑色

身體做法

1 用手把黏土揉軟。

2 用手掌心搓出水滴形狀。

3 用二手的食指壓出恐龍的頭型。

4 右手揉出恐龍的尾巴形狀。

5 把鉛筆插入黏土（恐龍身體）底部。

6 做出恐龍的眼睛。（白色黏土+黑色黏土）

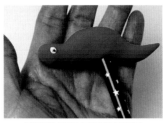

7 把眼睛黏在恐龍頭部。

8 以黃色黏土做出恐龍背部花紋，（紋路可隨個人喜愛做出）。

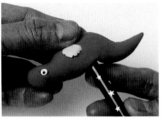

9 將花紋黏於恐龍身體上。

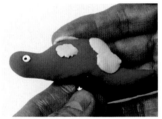

10 完成背部的花紋。

11 揉出白色水滴狀，作為腳底。

12 把步驟11的白色水滴狀以工具壓平，做出四組。

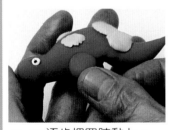

13 逐步把四肢黏上。

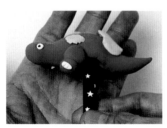

14 完成恐龍造型後，沾膠插入恐龍身體裡固定，即完成！

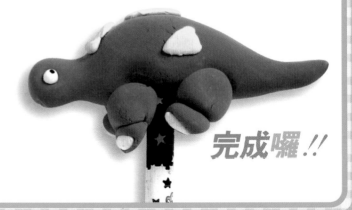

完成囉!!

爺爺羽毛造型

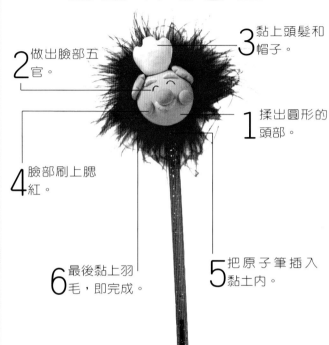

2 做出臉部五官。

3 黏上頭髮和帽子。

1 揉出圓形的頭部。

4 臉部刷上腮紅。

6 最後黏上羽毛，即完成。

5 把原子筆插入黏土內。

難易度：★★★

小提示：

1. 先將羽毛取下，待原子筆插入黏入後，再黏於黏土背面。

2. 帽子揉出長條狀，以拇指、食指壓平，再用黏土刀壓出紋路。

工具材料：0號線筆、羽毛原子筆、壓克力顏料、黏土-黃色、紅色、藍色、白色。

小女孩造型

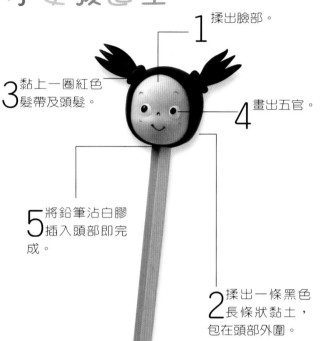

1 揉出臉部。

3 黏上一圈紅色髮帶及頭髮。

4 畫出五官。

5 將鉛筆沾白膠插入頭部即完成。

2 揉出一條黑色長條狀黏土，包在頭部外圍。

難易度：★★★

小提示：

1. 上端頭髮是以各三條水滴狀黏土併排在一起形成。

工具材料：鉛筆、黏土-黑色、白色、黃色、紅色、0號線筆、黑色壓克力顏料。

可愛筆笛造型

難易度：★

小提示：

1. 做好可愛造型後，再以白膠黏於
 文具上，皆可牢固。

工具材料：筆笛黃色一隻、
紫色二隻、頸繩黃色一條、
紫色二條、黏土-紅色、黃
色、綠色、藍色、白色、咖
啡色、牙籤。

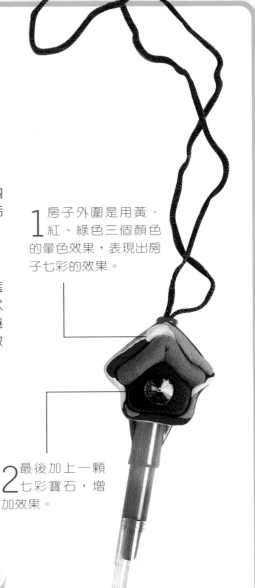

1 用牙籤刺出10個
小孔來表現電話
撥盤。

2 電話線的做法-將藍
色黏土搓成長條狀
繞在牙籤上，做出捲捲
的造型，拔出，黏在做
好的電話造型上。

1 房子外圍是用黃、
紅、綠色三個顏色
的暈色效果，表現出房
子七彩的效果。

3 最後加上一小白
球做裝飾，即完
成鞋子造型。

2 最後加上一顆
七彩寶石，增
加效果。

1 將綠色黏土
搓成長條狀
後壓平，兩端黏
起做出鞋筒，開
口略向外翻。

2 以綠色黏
土做出水
滴狀的鞋底，
黏於鞋筒下。

玩偶吸鐵

吸鐵的造型可加上其他媒材，作成各種食物、水果、動物、人偶、生活用品等多樣，是屬於較單純、簡單的造型製作。

解析／

麋鹿吸鐵

貓頭鷹吸鐵

鱷魚吸鐵

海馬吸鐵

麵包超人吸鐵

南瓜吸鐵

瓷器吸鐵

麋鹿吸鐵

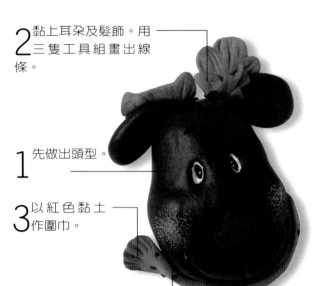

2 黏上耳朵及髮飾。用三隻工具組畫出線條。

1 先做出頭型。

3 以紅色黏土作圍巾。

5 用海綿沾壓克力顏料拍上腮紅。作品完成後,於背面黏上吸鐵即完成。

4 做出五官-以線筆沾壓克力顏料畫出眼睛、眉毛;用工具組畫出嘴型。

難易度:★★★★

小提示:

1. 眼睛部份先做白色部份,再做黑色眼珠。
2. 上腮紅時,可先在紙上拍打試驗。

工具材料:吸鐵、壓克力顏料白、黑、紅色、黏土-咖啡色、黃色紅色、綠色、白色。

貓頭鷹吸鐵

難易度:★★★★

小提示:

1. 身體各部位的黏合可使用白膠,也可使用鋁線來使其更固定。

工具材料:吸鐵、二根綠色花蕊、15cm麻繩、黏土-黃色、綠色、紅色、白色、藍色。

3 眼睛用黏土刀壓出米字。接著黏上鼻子。

2 完成頭部,再以工具戳出一三角洞作為嘴部。

4 做出翅膀和蝸牛蝸牛觸角以花蕊表現。

1 做出水滴狀身體。

6 底部刺二洞孔,將麻繩另一端沾膠黏入即完成。

5 做出水滴狀鞋子型,中間刺一洞孔,將麻繩沾膠黏入。

鱷魚吸鐵

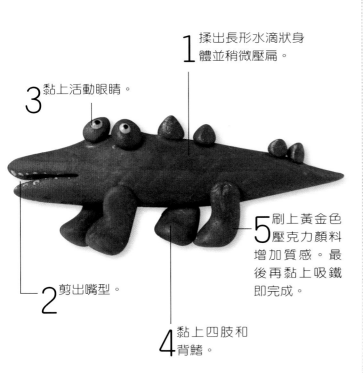

1 揉出長形水滴狀身體並稍微壓扁。

3 黏上活動眼睛。

2 剪出嘴型。

5 刷上黃金色壓克力顏料增加質感。最後再黏上吸鐵即完成。

4 黏上四肢和背鰭。

難易度：★★★
小提示：
1. 以牙籤在鱷魚的身體上，戳出小洞來表現出鱷魚的外皮。

工具材料：吸鐵、活動眼睛2個、壓克力顏料黃金色、白色、綠色黏土。

海馬吸鐵

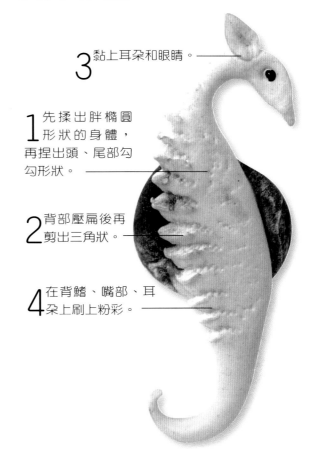

3 黏上耳朵和眼睛。

1 先揉出胖橢圓形狀的身體，再捏出頭、尾部勾勾形狀。

2 背部壓扁後再剪出三角狀。

4 在背鰭、嘴部、耳朵上刷上粉彩。

難易度：★★★★
小提示：
1. 眼睛須先戳個小洞，再黏上眼睛。
2. 每個背鰭下方須捏出三角狀。

工具材料：吸鐵、壓克力顏料黑色、粉鉛筆紅色、黏土-黃色、白色。

麵包超人

難易度：★★★

小提示：

1. 小裝飾商品也是一種很好搭配的組合。

工具材料：吸鐵、塑膠小酒瓶、小木盒、黏土－紅色、黃色、咖啡色、白色、黑色。

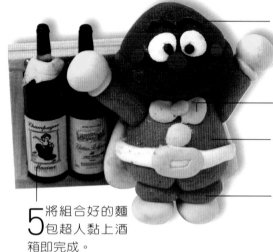

4 做出胖水滴型頭部，並將五官貼上。

3 黏上衣服配件，並黏上四肢。

1 做出水滴狀身體。

2 用黏土刀壓出腿型。

5 將組合好的麵包超人黏上酒箱即完成。

南瓜吸鐵

難易度：★★★★

小提示：

1. 用星星模型壓出籃子表面的花紋。

工具材料：吸鐵、星星模型、黏土－紅色、黃色、綠色、藍色、咖啡色、白色。

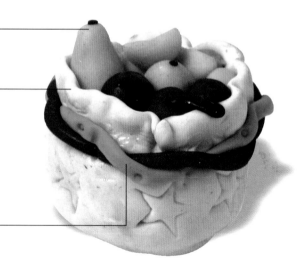

1 做出各式的水果。

2 搓出一長條白色黏土包黏成籃子狀，在上方捏出縐褶狀。

3 黏上紅、綠色兩條相互交叉的長條狀黏土，來表現緞帶。

瓷器吸鐵

難易度：★★★★

小提示：

1. 刷水性超亮漆前，要先檢查先前上過的顏料是否已經乾了。

工具材料：吸鐵、壓克力顏料紫色、4號圓筆、水性亮光漆、三隻工具組、黏土－黃色、咖啡色、白色、綠色。

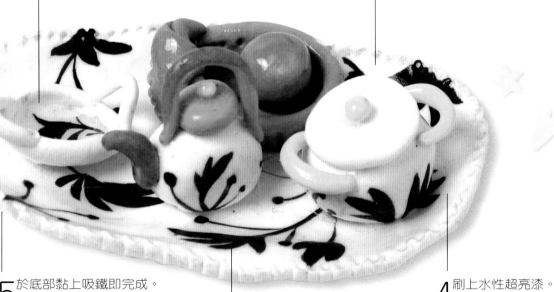

2 做出水果、糖罐、水壺、碟子並組合黏上餐盤。

1 先壓推出盤型，並用黏土刀壓出紋路。

5 於底部黏上吸鐵即完成。

3 用4號圓筆沾紫色壓克力顏料，加少許的水，畫出花草圖案。

4 刷上水性超亮漆。

小小飾品

在髮飾上的黏土造型宜鮮豔、色彩豐富為主，可做出可愛活潑的造型；單色的造型則顯得較為成熟，依每個人的程度不同，可增加難易程度。

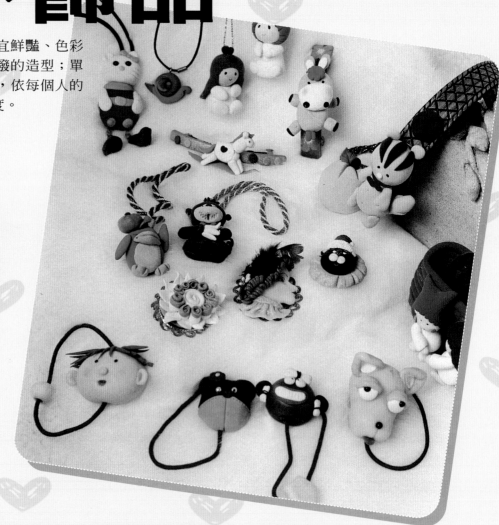

步驟示範/
可愛人偶髮夾

解析/
松鼠髮圈
小木馬髮夾
貴婦胸針
太陽花胸針

可愛人偶髮夾

＊難 易 度：★★★★★

＊小 提 示：

1.鐵筆在這裡是用來沾顏料點畫，可以畫出眼睛、嘴巴細小的部份。

2.以鋁線作主幹可以讓四肢隨意調整，變化出多樣的姿態。

男童做法

♥ 準備的工具材料 *TOOLS&MATERIALS* ♥

● 工具材料：樹脂土、超輕土、髮夾、三隻工具組、壓克力顏料、鐵筆（做點畫效果用）、白膠。

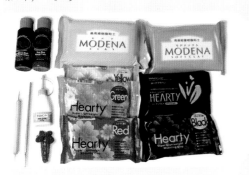

1 做出頭部形狀。

2 用鐵筆壓出耳朵之 "C" 型。

3 黏上耳朵。

4 以鋁線作主幹，黏接頭部與身體。

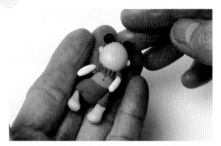

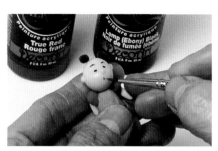

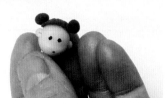

5 以咖啡色黏土揉出二個小圓球，作為髮髻並黏於頭上。

6 以鐵筆沾廣告顏料，點畫出眼睛、嘴巴等五官。（或者以0號圓筆亦可。）

7 頭部做法與男童同，惟頭髮部份是先做頭髮，再黏上髮髻。

8 身體部份則先做一水滴型，於下方以工具組戳出小洞，用來表現裙子。

9 在上方則黏上白色領子。

10 搓出四條細長水滴型後，於下方黏一圈黃色黏土，並加以裝飾，此作為四肢。

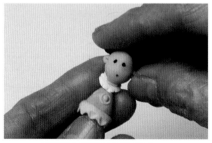

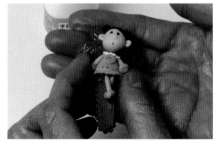

11 黏上手、腳等部位。

12 頭部沾膠黏於身體上。

13 最後再將做好的人偶造型黏在準備好的髮夾上即完成。

5 在黏上咖啡色
斑紋及帽子。

3 揉出一水滴狀
作為頭部。

4 以壓克力顏料來點畫
眼睛。陸續黏上五
官,並刷上腮紅。

1 先做出水滴
狀身體。

2 加上四肢。

6 松鼠完成後,
沾白膠黏於髮
圈上即完成。

松鼠髮圈

難易度:★★★

小提示:

* 娃娃造型以個人喜愛做
 設計變化,注意在此使
 用超輕黏土,使其不因
 太重而佩戴不舒服而造
 成反效果喔!

工具材料:髮圈、三使
工具組、凸凸、超輕黏
土-紅色、黃色、咖啡
色、白色。

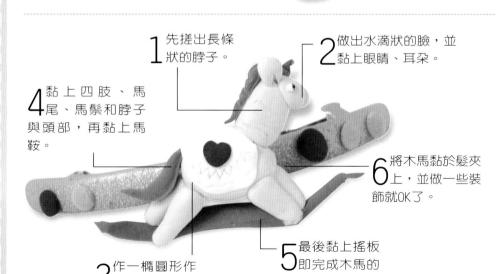

1 先搓出長條
狀的脖子。

2 做出水滴狀的臉,並
黏上眼睛、耳朵。

4 黏上四肢、馬
尾、馬鬃和脖子
與頭部,再黏上馬
鞍。

6 將木馬黏於髮夾
上,並做一些裝
飾就OK了。

3 作一橢圓形作
為身體。

5 最後黏上搖板
即完成木馬的
造型。

小木馬髮夾

難易度:★★★★★

小提示:

* 可以在馬鞍的部份多加
 變化,使其更搶眼。

工具材料:髮夾、三使
工具組、白膠、超輕黏
土-黃色、白色、紅
色、藍色、綠色。

貴婦胸針

難易度：★★★★★

小提示：

＊ 此作品強調時髦造型，
色彩搭配強調鮮豔亮
麗、富現代感。

工具材料：胸針、塑膠
臉膜、羽毛、高級樹脂
黏土、毛線、亮光漆、
壓克力顏料、線筆。

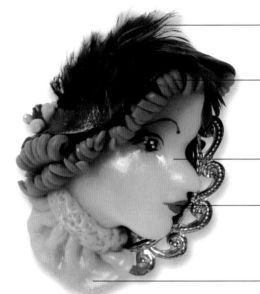

3 加上帽子、羽毛裝飾。

2 搓出長條的橘色黏土後，
繞上牙籤使其呈現捲捲
狀，取下黏於臉部邊緣。

1 將黏土壓出臉膜造型。

5 以線筆畫出五官。於完
成後黏上胸針，即胸針
完成。

4 搓出領巾造型，並以三
隻工具組畫出縐褶。

太陽花胸針

難易度：★★★★

小提示：

＊ 花苞顏色可隨個人喜愛
自由變化。

工具材料：胸針、三
隻工具組、超輕黏土-
黃色、黑色、白色。

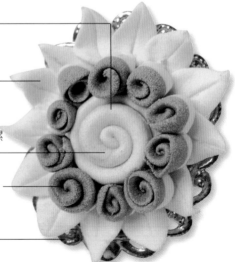

1 先做出一個橢圓形底板。

2 依序黏上水滴狀葉子。

3 搓一長條狀並將其捲成海螺
狀，作為花心。

4 與花心同做法，黏上花苞。

5 最後黏於胸針上即完成。

可愛吊飾

我們可以利用黏土作成小巧又可愛的
鑰匙圈、手機吊飾等，材料的成本便宜且
多樣，將自己動手做的玩偶黏上，成為無
價之寶。

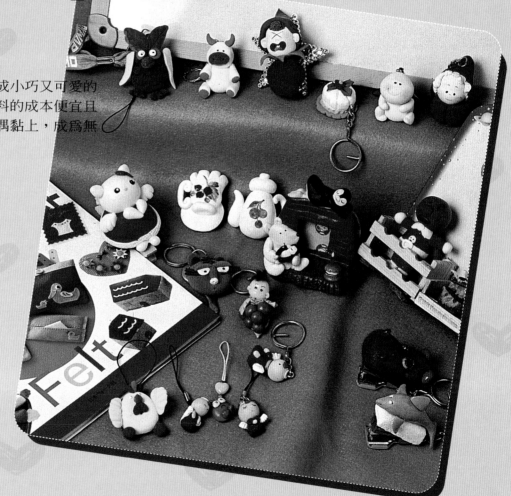

步驟示範/
小綿羊鑰匙圈
小桃子鑰匙圈
胡蘿蔔手機吊飾
小豆莢手機吊飾

解析/
蛋糕鑰匙圈
小柿子鑰匙圈
小牛手機吊飾
小烏龜手機吊飾

小綿羊鑰匙圈

＊難 易 度：★★★★
＊小 提 示：

1. 以動物外型做身體，和臉部的顏色有所
 區隔。
2. 簡單的小動物造型在完成後，於臉頰刷
 上腮紅，顯的更可愛。

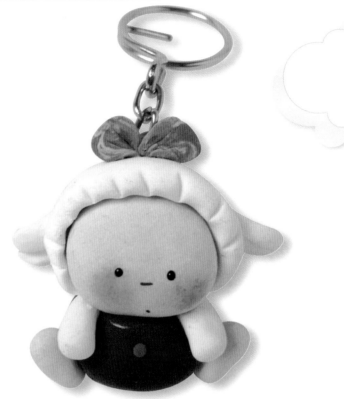

♥ 準備的工具材料 TOOLS&MATERIALS ♥

● 工具材料：鑰匙圈、剪刀、鐵筆、
綿筆、色土、白膠、壓可力顏料、
超輕黏土-白色、紅色、綠色。

1 將黏土搓揉出綿羊的主體（頭部、四肢）、及副體（鼻子、蝴蝶結）的部份。

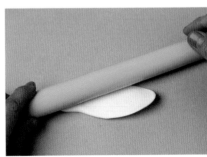

2 用桿棒桿出綿羊的頭髮。

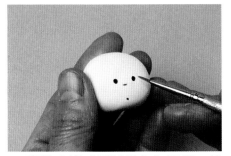

3 將黏土搓成圓球狀作為頭部,並點畫出五官。

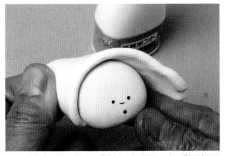

4 將步驟2的頭髮沾白膠,包黏於頭部。

5 用切刀切出頭髮的造型。

6 用剪刀剪去多餘的頭髮部份。

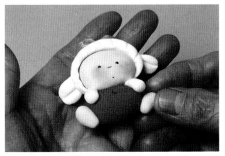

7 黏上耳朵→蝴蝶結→身體→四肢。

8 鑰匙圈頭沾上白膠插入頭內,即完成。

小桃子鑰匙圈

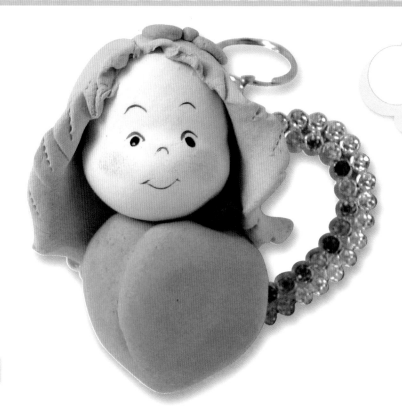

＊難 易 度：★★★★
＊學習指南：頭髮的波浪造型，可訓練手
　指的靈活度，增加孩童們的手眼協調。
＊小 提 示：
1.以鋁線作主幹，連接頭與身體，穩定效
　果佳。

♥ 準備的工具材料 *TOOLS&MATERIALS* ♥

●工具材料：白膠、三隻工具組、鋁
條、鑰匙圈、桿棒、0號圓筆、超輕
黏土-紅色、白色、綠色。

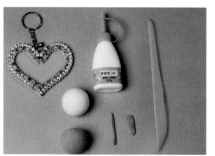
1 先將各部位的黏土份量準備好。

2 搓揉出頭部。

3 用三隻工具組壓出臉的弧度造型。

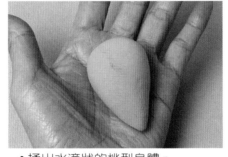

4 揉出水滴狀的桃型身體。

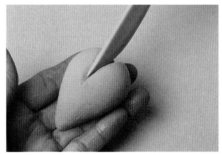

5 以三隻工具組畫出桃子的造型。

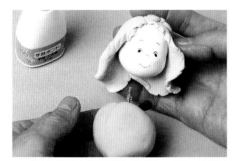

6 將鋁條沾膠插入身體，另一頭則插上頭部。

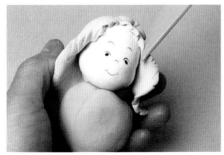

7 包黏上頭髮後，先壓拉出弧度，再以工具畫出線條。

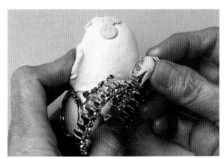

8 整體完成後，於背面黏上鑰匙圈即可。

蛋糕鑰匙圈

難易度：★★★★

小提示：
* 蛋糕的顏色和水果可做
　變化。

工具材料：鑰匙圈、白
膠、三隻工具組、超輕
黏土－白色、黃色、紅
色、藍色、綠色。

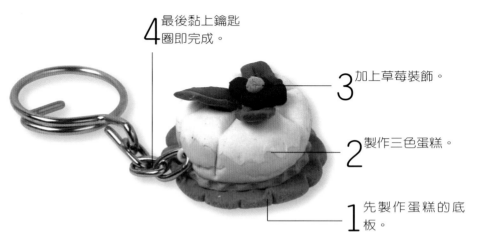

4 最後黏上鑰匙
　圈即完成。

3 加上草莓裝飾。

2 製作三色蛋糕。

1 先製作蛋糕的底
　板。

小柿子鑰匙圈

難易度：★★★★

小提示：
* 頭髮是水滴狀再加上黏
　土刀刻壓出造型。

工具材料：鑰匙圈、白
膠、三隻工具組、超輕
黏土－白色、黃色、紅
色。

5 最後在頭頂黏上鑰
　匙圈即完成。

3 先黏上頭髮，在包
　黏上帽子的部份。

2 搓揉出橢圓形作為
　頭部。

1 做出紅柿型身體
　（以黏土刀刻畫
　出造型）。

4 以線筆沾壓克力顏
　料畫出五官。

胡蘿蔔手機吊飾

* 難 易 度：★★★
* 學習指南：在畫眼睛的時候，可以訓練孩童們比例大小的拿捏和手的穩定性。
* 小 提 示：
1. 以鋁線作主幹，連接頭與身體，穩定效果佳。

❤ 準備的工具材料 TOOLS&MATERIALS ❤

● 工具材料：黏土刀、鋁條、五彩吊飾、鐵筆、壓克力顏料、超輕黏土－橙色、白色、綠色。

1 先將主體的黏土份量準備好。

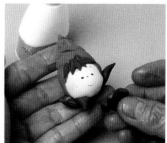
2 頭部同P32小綿羊頭部做法，下方黏上葉子。

3 做出水滴狀的身體，並壓出紋路。

4 身體插入鋁條。

5 將另一頭鋁條沾膠，插進頭部黏接。

6 最後將吊飾插進頭部的頂端即完成。

37

小豆莢鑰匙圈

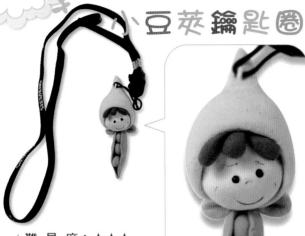
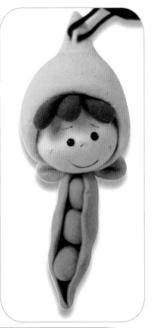

＊難 易 度：★★★
＊學習指南：大小形狀的
　不同可同時加強孩童的
　精細運動的訓練。
＊小 提 示：
1.豆莢內是三個小圓形的
　組合。

♥ 準備的工具材料 TOOLS&MATERIALS ♥

●工具材料：鋁
　條、品環、鐵
　筆、壓克力顏
　料、白膠、綿
　筆、剪刀、超
　輕黏土－紅
　色、白色、綠
　色。

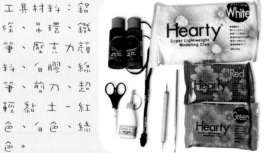
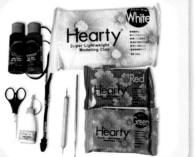

1 先暈色：紅色+白色+黃色黏土成膚色。

2 將步驟1揉成橢圓形，並黏上水滴狀頭髮3顆。

3 包黏上豆莢帽於頭部。

4 揉壓出葉形。

5 在葉子上黏上三顆小豌豆。

6 將頭部插入鋁條，並沾膠插入做好的身體，就完成豆莢了。

小牛手機吊飾

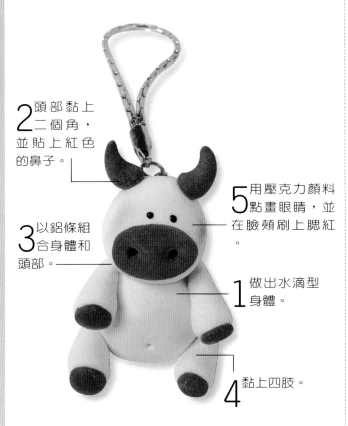

2 頭部黏上二個角，並貼上紅色的鼻子。

3 以鋁條組合身體和頭部。

5 用壓克力顏料點畫眼睛，並在臉頰刷上腮紅。

1 做出水滴型身體。

4 黏上四肢。

難易度：★★★★

小提示：

＊ 鼻孔是以錐子刺出二個洞孔。

工具材料：手機吊飾、白膠、壓克力顏料、鋁線、色鉛筆、超輕黏土-藍色、黃色、紅色。

小烏龜手機吊飾

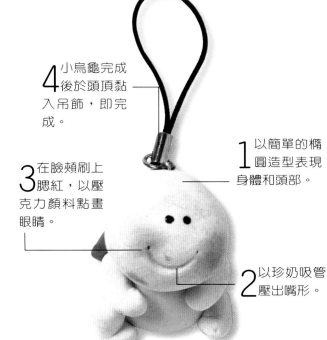

4 小烏龜完成後於頭頂黏入吊飾，即完成。

1 以簡單的橢圓造型表現身體和頭部。

3 在臉頰刷上腮紅，以壓克力顏料點畫眼睛。

2 以珍奶吸管壓出嘴形。

難易度：★★★

小提示：

＊ 烏龜龜殼面的紋路，可壓出八卦線條來表現即可。

工具材料：手機吊飾、白膠、鋁線、、粗的珍奶吸管、色鉛筆、超輕黏土-白色、黃色、紅色、綠色。

名片夾

將玩偶造型黏土插上名片夾，可以夾上各人名片或小留言，展現出個人特殊的風格；也可以將玩偶黏在名片盒上，作為裝飾，巧手創意無限！

步驟示範/
章魚名片夾

解析/
大象名片盒

章魚名片夾

＊難易度：★★
＊學習特點：章魚有八隻腕足，上面有許多的小吸盤。
＊小提示：
1. 愛心板的包黏技法請參考基本技法-F。

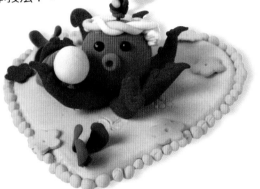

♥ 準備的工具材料 TOOLS&MATERIALS ♥

● 工具材料：白膠、黏土刀、名片夾、珠珠黑色二顆、愛心板、小花印模、超輕黏土-紅、白、藍、黃、綠色。

1 將黏土搓圓後，戳二個小洞黏上珠珠做眼睛，此為頭部。

2 將做好的腕足黏上圓點狀吸盤，或用原子筆壓出圓圈造型。

3 將腕足黏於章魚頭下。

4 做二條細長黏土，並互相纏繞，作成頭圈。

5 將黏土搓成細長樹藤狀，纏繞於夾子上。並黏上些許果實。

6 將章魚黏於愛心板上，並插上名片夾，於愛心板做些裝飾即完成。

41

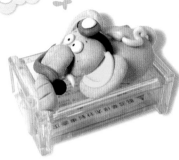

大象名片盒

難易度：★★★★★

小提示：

＊ 大象的耳朵是以二層不同顏色來表現。

工具材料：名片盒、白膠、綠筆、三隻工具組、壓克力顏料黑色、超輕黏土－黃色、白色、黑色。

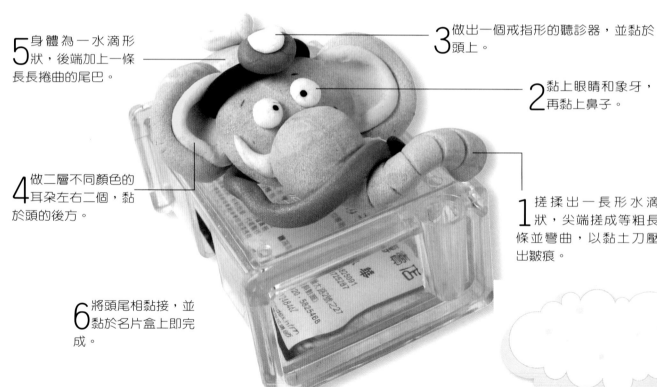

5 身體為一水滴形狀，後端加上一條長長捲曲的尾巴。

3 做出一個戒指形的聽診器，並黏於頭上。

2 黏上眼睛和象牙，再黏上鼻子。

4 做二層不同顏色的耳朵左右二個，黏於頭的後方。

1 搓揉出一長形水滴狀，尖端搓成等粗長條並彎曲，以黏土刀壓出皺痕。

6 將頭尾相黏接，並黏於名片盒上即完成。

瓶蓋造型

把糖果罐子、餅乾罐子等玻璃罐器皿黏上黏土造型，使冰冷的瓶罐有了生命力；卡通造型的作品，盡量達到顏色豐富及鮮艷的目的，會讓作品加分不少喔！

頑皮豹造型罐

＊難 易 度：★★★★
＊製作重點：
1.著重在五官的表現，將頑皮豹的調皮、可愛、幽默的神韻表現出來。

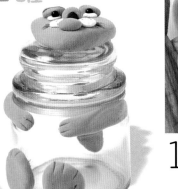

側面

正面

♥ 準備的工具材料 TOOLS&MATERIALS ♥

● 工具材料：白膠、黏土刀、壓克力顏料黑色、玻璃罐、線筆、珠珠黑色二顆、超輕黏土-紅、白色。

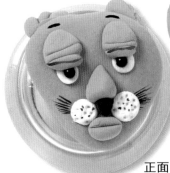

1 耳朵用黏土刀壓線（呈V形）。

2 搓揉出一倒水滴形後壓扁，此為頭部，並黏上耳朵及鼻子。

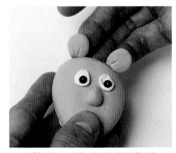

3 黏上二顆水滴形眼睛，眼珠以珠珠來表現。

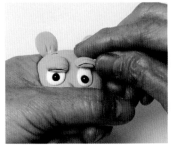

4 黏上眼皮，並以黏土刀壓出紋路。

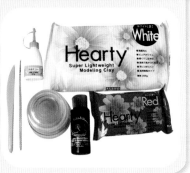

5 白色鬍腮用鐵筆刺出小洞孔。

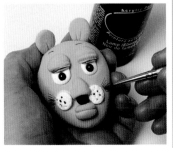

6 線筆沾壓克力顏料，畫出鬍子和眉毛。

工具材料：玻璃罐、輪刀、壓克
力顏料、線筆、小花印模、超輕
黏土－黃色、白色、橘色、紅色、
綠色、咖啡色。

難易度：★★★★★
學習重點：

* 瓶罐的包黏法和平包法大致相
 同，我們可以利用輪刀或印模
 來製作表面的花紋，增加趣味
 性。

小熊造型瓶罐

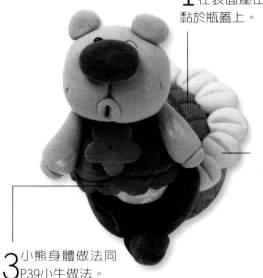

1 先搓出一圓球狀壓扁，
在表面壓出格子線，並
黏於瓶蓋上。

2 搓出水滴型後
稍作壓扁，於
中間畫出一道切
痕作為花瓣。

3 小熊身體做法同
P39小牛做法。

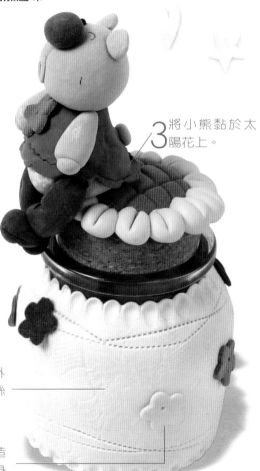

3 將小熊黏於太
陽花上。

1 用黏土包住玻璃罐外
圍，並在上下壓出蕾絲
狀。(參考基本技法-L)。

2 利用印模壓出小花朵造
型，貼在瓶身和小熊身
上的裝飾。

5 做一木牌造型，以黏土刀刻畫邊緣及紋路，再寫上英文字。

4 將夾子繞上黏土做的樹藤。

2 將黏土包於外層，在邊緣處以捏壓的技巧做出蕾絲般的花邊。

1 將瓶蓋包黏上一層黏土，並以黏土刀壓出格子線條。

3 做出幾種不同造型的水果，黏在瓶蓋上。

熱帶風情瓶罐

難易度：★★★★★

學習重點：

＊ 刷上金色顏料，表現出華麗的氣質感。請參考基本技法-I

6 在瓶蓋外圍黏上二條互相纏繞的黃、藍黏土，加上蝴蝶結作為緞帶。

工具材料：玻璃罐、鋁線、多片夾、壓克力顏料、綠筆、超輕黏土-黃色、白色、咖啡色、紅色、藍色、綠色。

溫馨卡片

在佳節的前夕，您可以利用黏土來製作卡片，使得原來一張單純的平面紙卡，在巧妝之下，成了一張半立體或立體的節慶卡，寫上心裡的話，表達出您的心意。

步驟示範/

手風琴卡片

解析/

小浣熊卡片

小綠虎卡片

小青蛙卡片

少女卡片

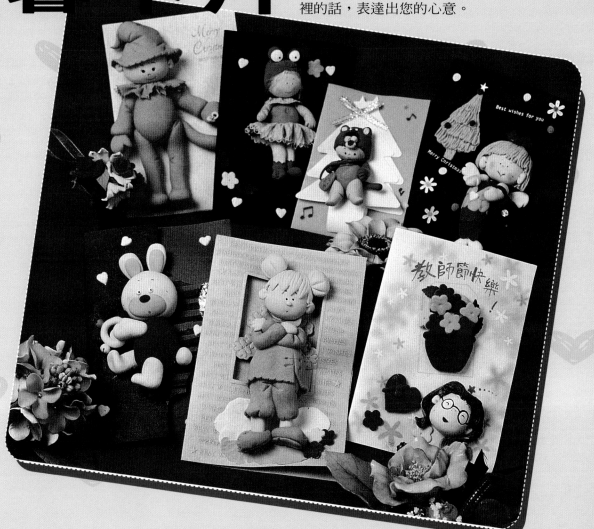

手風琴卡片

※難 易 度：★★★★
※製作重點：
1.裙子要做出飛揚的蕾絲邊。
2.利用各種印模或身邊的材料，可做出不同
　表面的質感。

♥ 準備的工具材料 *TOOLS&MATERIALS* ♥

● 工具材料：白膠、剪刀、黏土刀、卡
片、拉菲草、壓克力顏料、綿筆、鐵
筆、桿棒、超輕黏土-紅、白、黃、紫、
黑色。

朋友，好久不見！

1 製作手風琴黃色手把。

2 以黏土刀壓畫出手風琴線條。

3 先搓出娃娃的腳，套上一圈黃色黏土作為襪子。

4 在下方黏上一個橢圓形黏土，作為鞋子。

5 桿出帽子底土。

6 將帽子底土包黏住頭部，多餘部份剪掉。

7 捏出帽緣及完成帽子，臉部五官以線筆沾壓克力顏料點畫好。

8 辮子分解圖。

9 一一將辮子組合起來，並黏於頭部下方。

10 捏出裙子縐褶，下襬蕾絲部份請參考基本技法-L。

11 做出水滴狀身體，並用花模壓出圖形；將做好的雙腳黏於裙子內。

12 手部的做法。

13 將手黏於身體二側。

14 做出水滴型的領子，並黏在身體上端。

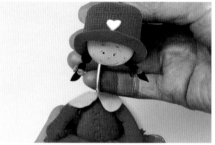

15 將鋁條沾膠黏入身體內，另一端也沾膠刺入頭部固定。

16 拉菲草繞過卡片，於上端打個結。

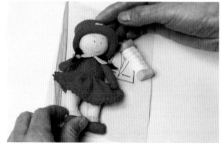

17 將人物與手風琴黏在卡片上。

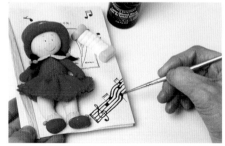

18 以線筆沾壓克力顏料畫出音符等圖案，即完成。

小浣熊卡片　　小綠虎卡片

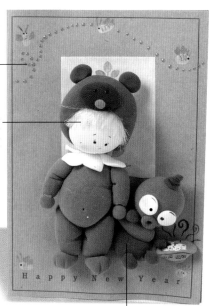

3 以線筆沾壓克力顏料畫出可愛的蜜蜂等圖案。

2 小朋友的做法同P49小女孩的做法。

1 先做出小黑人寶寶的造型。

Happy New Year

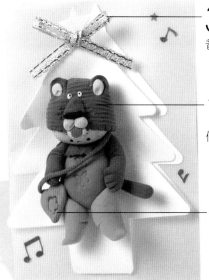

3 卡片黏上緞帶，並劃上音符即完成。

1 人物做法同P49小女孩的做法。

2 待人物做好後。套入一個包包，並黏於卡片上。

難易度：★★★★★
學習重點：
＊整體色調以咖啡色為主，帶有溫馨的感覺。(暖色調-溫馨、感性；寒色調-冷漠、理性)

工具材料：卡片、白膠、壓克力顏料、線筆、超輕黏土-黃色、白色、咖啡色、紅色、紫色。

難易度：★★★★
學習重點：
＊利用不同材質的卡片或色紙，可以表現不一樣的感覺。

工具材料：卡片、白膠、壓克力顏料、緞帶、線筆、超輕黏土-黃色、白色、橘色、綠色。

少女卡片

2 加上水滴狀髮型，即圓形髮髻。（以三隻工具組來壓畫出線條）

1 先做出娃娃的臉部。

3 做出水滴狀的身體，外包上中國服飾。

4 再黏上四肢及鞋子。

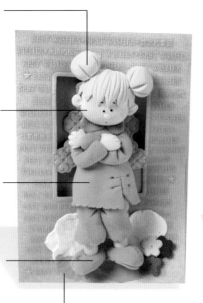

5 小女孩完成後，黏在卡片上。

難易度：★★★★★
學習重點：
* 注意髮型、髮色及中國服飾的色彩搭配，可依據色彩的協調做變換。

工具材料：卡片、凸凹筆、三隻工具組、壓克力顏料、線筆、超輕黏土－黃色、白色、紅色、藍色、綠色。

小青蛙卡片

1 先做出娃娃的臉部。

2 戴上青蛙帽。

3 水滴狀身體。

4 使用條紋棒、三枝工具組壓出裙擺條紋及花邊，並捏出縐褶。

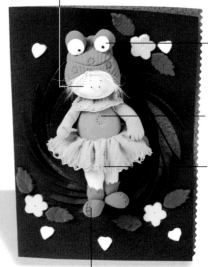

5 加上四肢和鞋子，黏在卡片上。

難易度：★★★★★
學習重點：
* 在卡片上增加一些立體或半立體的變化，能使其增色不少。

工具材料：卡片、凸凹筆、三隻工具組、壓克力顏料、條紋棒、線筆、超輕黏土－黃色、白色、紅色、綠色。

卡通相框

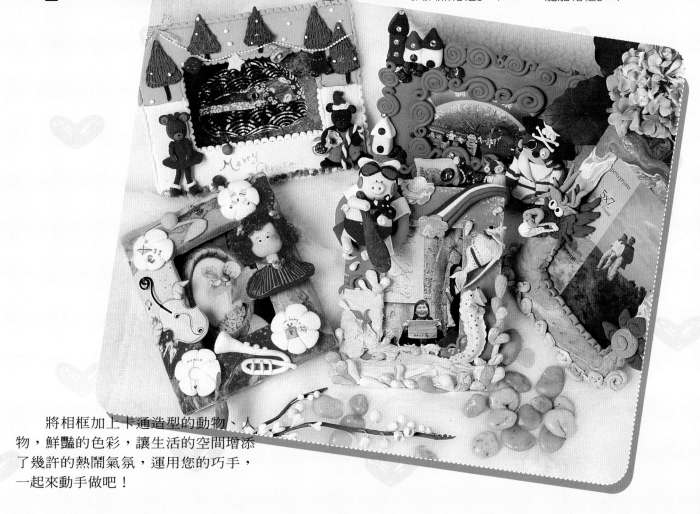

　　將相框加上卡通造型的動物、人物，鮮豔的色彩，讓生活的空間增添了幾許的熱鬧氣氛，運用您的巧手，一起來動手做吧！

夏日浪潮相框
♥ 尺寸-3×5

♥ 準備的工具材料 TOOLS&MATERIALS ♥

● 工具材料：白膠、剪刀、黏土刀、木相框、壓克力顏料、砂紙、色鉛筆、綿筆、超輕黏土多色。

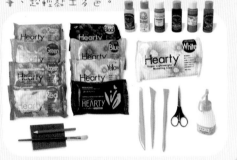

＊難 易 度：★★★★★
＊製作重點：
1. 海浪的色彩以暈色的效果表現，浪花質感則以推的方式，擦出不規則的邊緣。
2. 夏日海邊的景象應以鮮豔且高彩度的色彩為主。

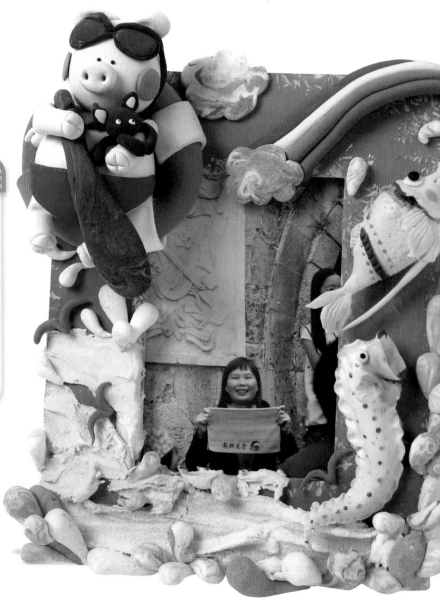

1 底板使用橢圓筆沾壓克力顏料塗上色。

2 將黏土以藍色+白色暈色後，搓成一顆顆水滴狀。

3 在木框上推出海浪造型，並黏上水滴。

4 雲朵以暈色技法表現。

白魚做法

5 搓出一長條水滴狀（大小隨意）。

6 在1/5處搓細以準備做出嘴巴。

7 做出彎曲狀，形態隨個人喜愛變化。

8 在嘴巴的部份壓扁，以大拇指為中心向外擴大。

9 將身體兩側壓扁，以工具壓出紋路。

黃魚做法 ▶

10 搓出一橢圓形，於兩邊搓細，準備做嘴部與尾部。

11 將尾巴壓扁（下方的一端）並以剪刀剪開一刀。

12 用剪刀在嘴部（另一端）剪開，並向外翻做出嘴型。

13 以工具組斜切頭部，再捏出魚腮造型。

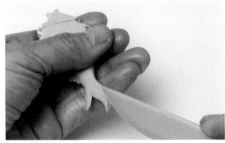

14 將尾巴以工具刻畫紋路，並加以彎曲，使魚尾具有活潑感。

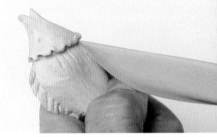

15 將兩側壓扁剪開，做出魚鰭。以工具在魚腮下方畫出紋路。

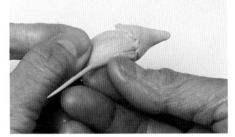

16 在下方搓出一條長的魚鬚。並在魚鬚上黏魚鰭（魚鰭也要割出紋路）。

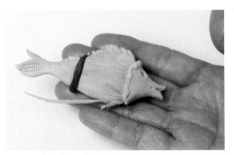

17 搓出一細長條咖啡色黏土當作魚的花紋，並黏在於身上。

小豬做法 ▶

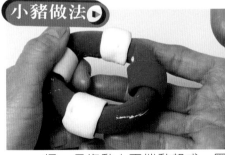

18 揉一長條黏土兩端黏起成一圈狀，並黏上色塊。

19 揉出豬的身體和頭。

20 揉出四個水滴狀的四肢，並用工具組畫出豬腳和豬手。

21 用剪刀剪出泳鏡形狀。

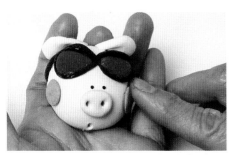

21 將頭部耳朵各部份組合起來，並在臉頰上貼上腮紅。

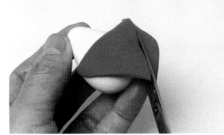

22 剪出三角形的黏土作為泳褲，並黏在水滴型的身體下方。

23 小貓的分解。

24 搓出一長條黏土，於1/3處搓細，作為豬的划槳。

25 將小貓、划槳和小豬組合起來。

完成囉!!

26 將各物件黏於木框上即完成，位置可隨個人喜好有所變換。

聖誕相框

♥ 尺寸-3×5

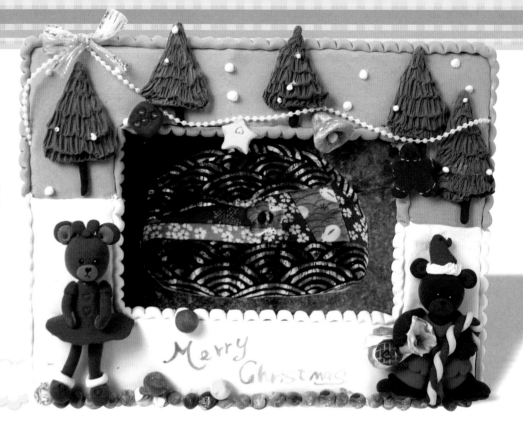

※難易度：★★
※製作提示：
1. 平包好木框後，再貼上長條土框做裝飾，可以做出各種多樣的花邊。
2. 所有物件都要貼壓一下，才能使它更固定。

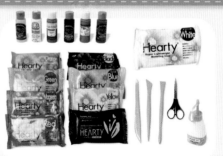

♥ 準備的工具材料 *TOOLS&MATERIALS* ♥

● 工具材料：白膠、剪刀、三支工具組、木相框、壓克力顏料、線筆、超輕黏土多色、緞帶、珠珠。

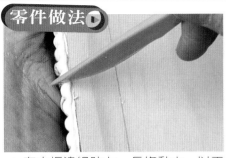

1 在木框邊緣貼上一長條黏土，以工具組切壓出弧度的花邊。

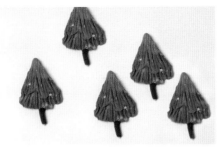

2 以牙籤切畫出聖誕樹的樹型，共5株。

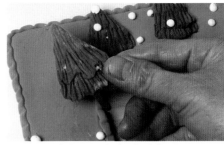

3 將樹貼在已平包好的木框上。

4 搓出一圓形，於上方點上顏色，作為聖誕禮物。

5 以白色+咖啡色暈色，來表現石頭。

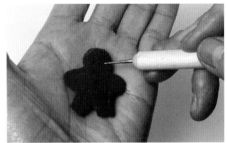

6 捏出餅乾人的人型後，於上方以鐵筆刺出小洞。

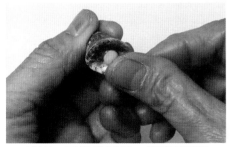

7 搓出一三角錐狀後，將底部凹入，黏上一顆黃色黏土作為鈴鐺。

8 揉出一圓扁型，以手指捏出五個尖角，作為星星。

9 搓出一水滴型，以鐵筆輔助將頂端拉捏出皺型，作為小熊的袋子。

男生小熊

10 小熊的各部位分解。

11 搓出黃色、紅色二長條,將其相捲成拐杖造型。

12 搓一長條水滴狀作為帽子,並於帽口黏上一圈白色黏土。

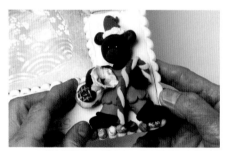

13 將拐杖、袋子、帽子與小熊組合起來。

女生小熊

14 搓出一水滴型,以工具棒桿開成裙狀。

15 捏出裙子的波浪型。

16 將頭部、身體黏上木框後,再黏上四肢。

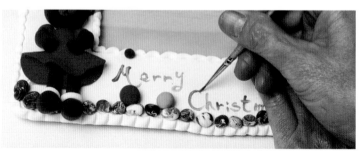

17 整體完成後,將線筆沾壓克力顏料寫上 Merry X'mas 的字樣,即完成了。

完成囉!!

工具材料：木框、玩偶頭髮、三隻工具組、壓克力顏料、綠筆、超輕黏土－黃色、白色、紅色。

難易度：★★★★★
學習提示：
＊使用壓克力顏料時若發生失誤，立即以棉花棒沾清水擦拭乾淨即可。

音樂相框
♡尺寸-3×5

1 將紅色+白色黏土暈色後，包黏住木框外圍。

3 黏上頭髮，兩邊各黏上小蝴蝶結，臉部畫上五官。

6 搓一橢圓形後壓扁，以剪刀剪出小提琴造型。

2 搓出臉型和脖子。

4 桿出一片圓形黏土來作為衣服，加上條狀黏土作為衣服的花紋。

5 搓揉出一個圓形後壓扁，以工具割出花的形狀。

7 搓出一細長條彎成喇叭造型。

8 用壓克力顏料劃上自己喜愛的圖案。

海賊相框

♥ 尺寸-3×5

難易度：★★★★★
學習重點：
* 以鋁條作主架，連接身體與四肢、身體與頭部，使其固定較不易鬆落。

工具材料：3×5相框、五隻工具組、壓克力顏料、珠條、彩色珠珠、超輕黏土多色、線筆、棉布。

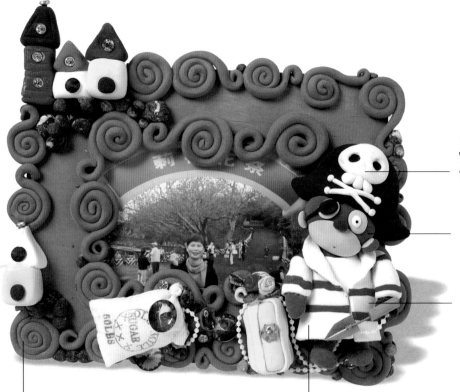

3 做出五官和帽子（帽子上的圖案隨個人喜好創作）。

1 先做出猴子的臉部及身體、四肢。

4 以鋁條將身體和頭部、四肢相連接。

5 在相框上加上自己喜愛的圖形，但要和主角相關。

2 桿出一長條包黏住身體成衣服，貼上紅色線條做為花紋。

趴趴熊相框

♥尺寸-5×7

※難易度：★★★
※製作重點：
1. 利用印模壓出表面的葉型紋理，和主角相輝映。
2. 由於製作物較大型，小朋友們要有耐心照著步驟做喔！

※小叮嚀：
1. 花朵的種類、顏色和大小可搭配不同的動物造型。

♥ 準備的工具材料 TOOLS&MATERIALS ♥

● 工具材料：白膠、剪刀、五隻工具組、桿棒、木相框、壓克力顏料、砂紙、色鉛筆、綿筆、超輕黏土多色、印花工具。

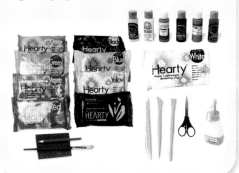

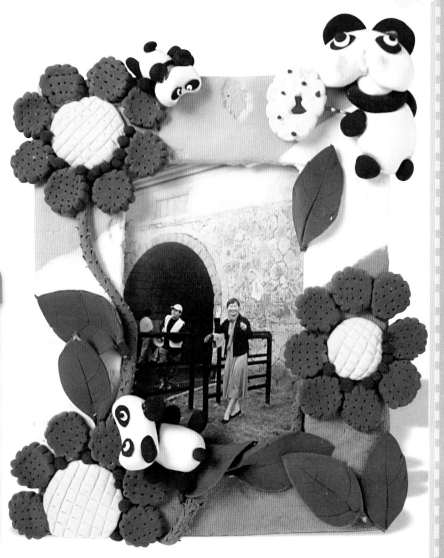

1 以粉紅、白、桃紅色黏土搓成長條。

2 將三條黏土併排以桿棒壓平,厚度約0.3cm。

3 再將其反折一次,並以桿棒壓勻使色澤勻稱。

4 將木框塗上白膠,鋪上桿好的黏土。

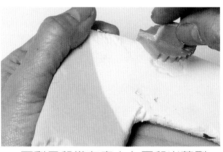

5 可利用印模在底土上壓印出葉型,增加紋理。

6 揉出趴趴熊的各部位所需之造型。

7 捏出趴趴熊的頭部,呈⌒字形。

8 於頭部黏上黑色眼框。

9 黏上白色眼球。

10 再黏上黑色眼珠。

11 將紅色粉彩筆於砂紙上磨出粉末。

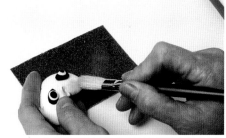

12 以圓筆沾粉末刷於兩側臉頰上（此為腮紅的畫法）。

13 搓出一橢圓黏土造型後，以剪刀剪成二半，此作為耳朵。

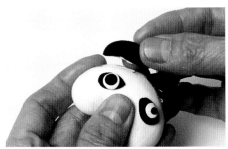

14 將耳朵黏於頭頂兩側。

15 搓出一橢圓形黏土作為身體，並在上方黏一圈黑色。

16 在身體下方黏上腳。

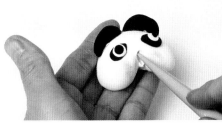

17 以工具組在臉上刺出個洞孔作為嘴巴。

18 棒棒糖做法則先搓出長條橢圓狀的黏土，以工具做造型。

19 作好造型後，將其彎成一圈。

20 再以工具修飾其邊緣。

21 點上紅色小點後，將拉直的迴紋針刺入。

22 將棒棒糖完成後刺入身體的左側。

23 身體插入鋁條，沾膠黏上頭部。

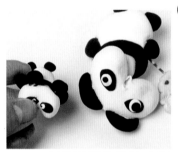

24 小趴趴熊的做法亦同（左為小趴趴熊）。

花草做法

25 搓揉出橢圓狀黏土後壓扁。

26 在上面以鐵筆刺出小洞。

27 以工具切畫出圓弧鋸齒邊緣。

28 花心的部份則將圓片切出一道道格子線。

29 揉壓出一水滴狀黏土，壓扁後以黏土刀切出葉子造型。

30 在葉子上畫出葉脈。

31 將葉子尾端捏合。

32 如圖。

33 樹藤的部份則是先搓長條黏土後，以鐵筆挑出刺荊的造型。

34 在木框上一一將花草組合黏貼上。

35 在加以印模的裝飾。

36 將趴趴熊黏木框上。

37 可隨意變換形態。

38 將所有物件組合黏於木框上後即完成。

完成囉！！

龍船相框

♥ 尺寸-5×7

難易度：★★★★★

學習重點：

＊龍角是由水滴狀的黏土集合
　而成，數量和大小可隨個人
　喜好而改變。

工具材料：木框、三隻工具
組、超輕黏土-黃色、白
色、紅色、藍色、綠色。

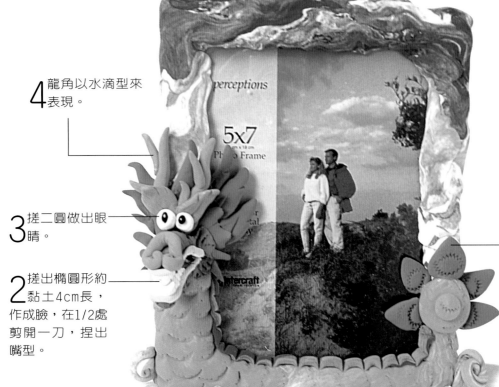

4 龍角以水滴型來表現。

3 搓二圓做出眼睛。

2 搓出橢圓形約黏土4cm長，作成臉，在1/2處剪開一刀，捏出嘴型。

6 將身體、頭部、尾巴和黏於木框上即完成。

5 尾巴則搓出水滴型後壓扁，以印模壓出圖案。約2cm長。

1 揉一長條狀黏土約15cm作為身體。（身體部份可依各人創意做彎曲）並用工具割出紋路。

置物筒

利用牙籤盒、紙筒等立體的筒狀物，在黏土的包黏裝飾之下，成為一個個可愛又實用的置物筒，此單元的步驟較多，也較費時，請老師、家長和小朋友一起完成吧！

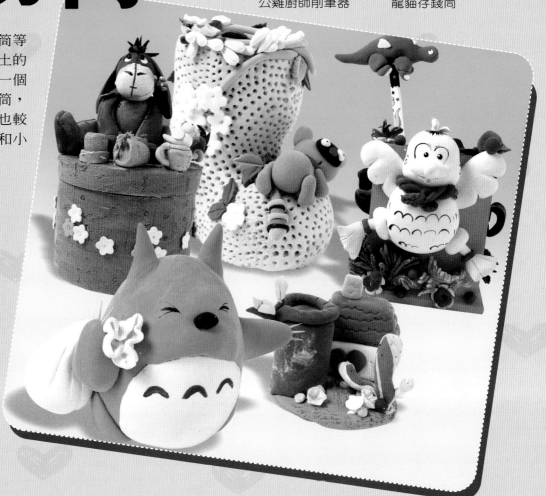

鞋子筆筒

※難 易 度：★★★
※製作重點：
1.利用紙黏土的搓、揉、捏、壓等製作
　過程可訓練孩童的手眼協調能力。
2.底土須較大量的黏土製作，可參考基
　本技法-C。

♥ 準備的工具材料 TOOLS&MATERIALS ♥

● 工具材料：白膠、剪刀、黏土刀、熱膠
　鞋模、超輕黏土多色。

1 將包黏好的鞋子以工具刺出小洞孔，製造鞋子本身的機理造型。

2 鞋身的表面機理如圖。

3 桿一圓片黏土，再以花模印出小花。

4 如圖。

5 在小花上以工具刺出小洞，即完成小花造型。

6 搓二條長條黏土，約15公分。

7 在鞋子筒口塗上白膠，繞黏上步驟6的二條黏土。

8 如圖繞黏。

9 將小花沾白膠黏上筒口，以工具壓一下更固定。

10 鞋身也黏一些小花裝飾。

11 葉子的部份是利用葉模來製作。

12 如圖，印下的葉型。

13 在葉子表面畫出葉脈。

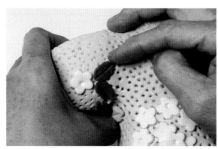

14 並黏於鞋身上,與小花做協調組合。

15 筒口的部份也以葉子來組合,並搓出小圓球黏土作為果實。

浣熊做法 ▶

16 搓一橢圓形身體,於上方黏上一圈紅色黏土。

17 搓出水滴狀黏土,作為浣熊的四肢。

18 將四肢黏於身體兩側,可依個人喜好調整姿態。

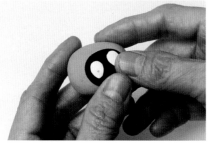

19 搓一橢圓狀黏土作為頭部,正面黏上浣熊眼睛。

20 尾巴是以水滴型黏土,套上二色的圈圈做尾巴紋路。

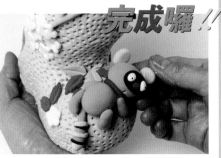

完成囉!!

21 完成的浣熊造型黏於鞋子上即完成。

小鴨造型筆筒

＊難易度：★★★
＊製作重點：
1. 以利用廢棄不用的舊筆筒來製作，裝
 飾一些花草和動物造型，訓練孩子們
 的再利用能力，也可教導他們環保的
 概念。
2. 動物主角為白色色調，所以筆筒本身
 要以鮮豔的色彩來搭配，才能將主角
 突顯出來。

♥ 準備的工具材料 *TOOLS&MATERIALS* ♥

● 工具材料：白膠、剪刀、三隻工具組、
 木頭筆筒、壓克力顏料、綿筆、超輕黏
 土多色。

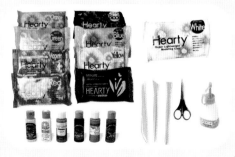

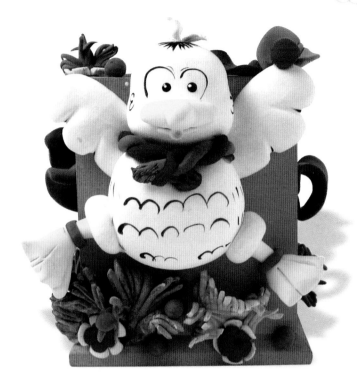

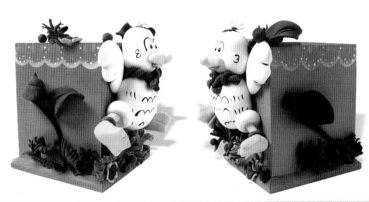

筆筒做法 ▶

1 在木框邊緣以圓筆沾白色顏料彩繪花邊。

2 做出葉型後，將其彎曲黏於筆筒上。

3 彎度可隨個人喜愛做調整。

4 桿出長條形黏土，將一俱以剪刀剪成鬚鬚狀，作為小草。

5 剪好後將它左右翻開，使其具有動態。

6 將小草根部沾膠黏在筆筒上。

鴨子做法 ▶

7 身體和頭皆為水滴形黏土的組合，在頭部畫出五官；在身上畫出羽毛造型。

8 做出一三角錐狀黏土，以工具做出嘴巴的造型，並於下方戳出一個小洞孔。

9 搓二條藍色、紅色長形黏土，來做出圍巾。

10 將二條互捲。

11 再將它剪成二半。

12 於其中一端剪出鬚鬚狀，如圖所示。

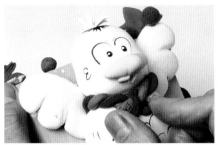

13 將二條交叉黏於頭與身體交界處。

14 搓出一圓形並壓扁，將中間凹入，作為鴨腳。

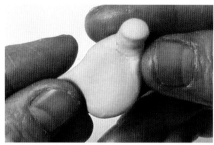

15 先搓出個水滴狀黏土，再捏出鴨掌的造型。

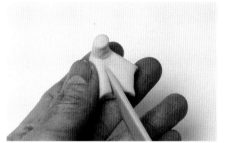

16 以工具畫出鴨掌線條。

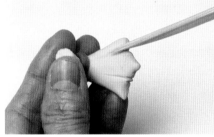

17 並套上腳圈。

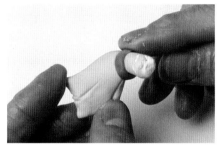

18 將鴨掌沾上白膠。

19 黏於步驟14的部位，即完成。

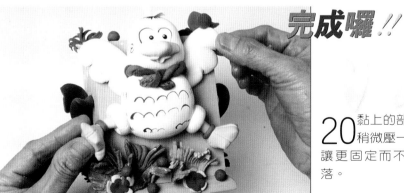

完成囉！！

20 黏上的部份要稍微壓一下，讓更固定而不易鬆落。

公雞廚師削筆器

＊難 易 度：★★
＊製作重點：1.公雞和母雞有造型上的不同特
　　　　　　徵，雞冠和雞萼要分清
　　　　　　楚喔！
　　　　　2.圍巾的蕾絲造型可參考基
　　　　　　本技法-L；蝴蝶結可參考
　　　　　　基本技法-M。

♥ 準備的工具材料 TOOLS&MATERIALS ♥

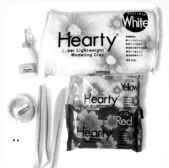

● 工具材料：白
　膠、三隻工具
　組、削筆器、
　鐵筆、珠珠、
　超輕黏土-紅
　色、白色、黃
　色。
　‥

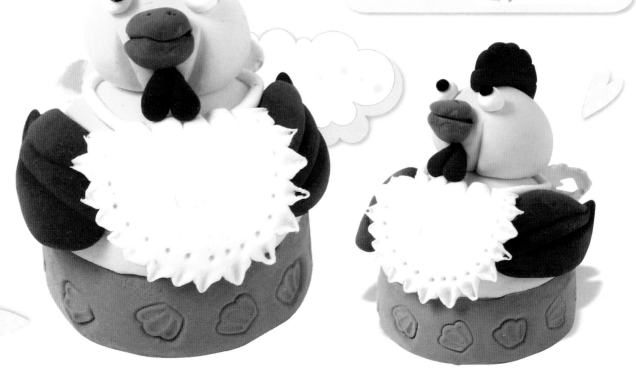

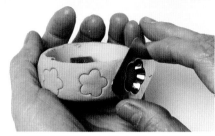

1 將削筆器包黏上黏土後，以印模印出花樣。

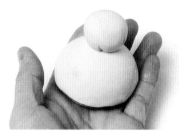

2 將削筆器的蓋子包黏上黏土，作為身體；將搓出的圓形黏土黏於蓋子上，作為頭部。

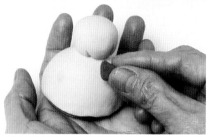

3 搓出二個小水滴狀紅色黏土，作為雞蕚。

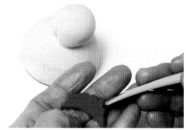

4 將一半圓形黏土壓扁，以黏土刀壓出雞冠造型。

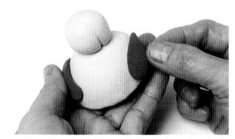

5 將兩個水滴形黏土壓扁後，黏在身體兩側，作為翅膀。

6 圍兜的邊緣要以工具壓出蕾絲花邊。

7 再以鐵筆刺出點點的蕾絲洞孔。

8 蝴蝶結的做法可參考基本技法-M。

完成囉！！

9 黏上蝴蝶結後大體完成。

屹耳置物盒

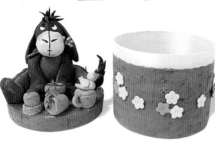

3 畫出五官。

5 搓出8-10個小水滴狀並
壓扁，作為毛髮。

4 耳朵以雙色水滴狀黏土黏合，
並於頂端沾膠黏於頭頂上。

6 將身體、四肢、頭部
組合黏接。

2 個別做出驢子的橢圓
狀頭部、橢圓狀身
體、長水滴狀四肢。

7 將驢子黏在蓋子
上，並在蓋子上做
其裝飾。

難易度：★★★★★
製作重點：
＊屹耳的坐姿和其他裝
飾的搭配兼具故事性和趣
味性。

工具材料：紙筒、白膠、
鋁線、珠珠、壓克力顏
料、綠筆、超輕黏土多
色。

1 將紙筒外圍塗上白
膠黏上黏土。

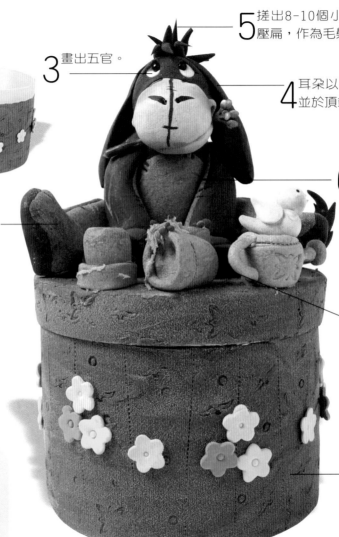

工具材料：底片盒、三隻工具組、白膠、牙刷一隻、牙籤、超輕黏土一白色、黃色、紅色、綠色、藍色、咖啡色。

難易度：★★★
小提示：
＊使用底片盒來作牙籤罐或小叉子的置物盒。
＊牙籤也可以將黏土塑型成各種小造型。

木屋牙籤罐

2 做出小木屋後貼上愛心門，再以牙籤畫出屋瓦線條，或以印模來壓印出圖案。

4 將底片盒包黏好後，加上長條黏土作成樹枝，黏上葉子，可作為樹的造型。

3 仙人掌做法是以三個水滴型彎曲組合而成，以牙籤挑出仙人掌刺即塑出仙人掌造型。

1 先桿壓出一個圓形底座，厚度約1.5公分，直徑約8公分，並以牙刷拍打表面，製造出草地的質感。

5 最後黏上小花小石頭裝飾，即完成。

龍貓存錢筒

蛋型存錢筒底部

3 黏上三角錐狀的
耳朵和手腳。

4 以牙籤的尖端來表
現龍貓的爪子。

5 搓揉出水滴狀黏土，尖
端拉捏出彎曲縐褶狀，
以牙籤畫出袋子的縐褶。

難易度：★★★★★
製作重點：
＊利用蛋型存錢筒來製作動
　物造型，簡單製作，快速
　易學。

工具材料：蛋型存錢筒、
白膠、牙籤、壓克力顏料
（藍色、黑色）、綿筆（0
號、4號）、超輕黏土-白
色、藍色、黑色。

2 以壓克力顏料畫出龍貓
胸前的線條和眼睛。

1 將蛋型存錢筒包
黏上藍色黏土。
再貼上白色的肚子
部份。

趣味留言板

步驟示範/
娃娃留言板

解析/
小學生留言板

　　留言板可利用小白板、木製黑板、小畫板來表現，以人物或花草、小動物來裝飾增加美感，造型的搭配讓留言板更具新意和創意。

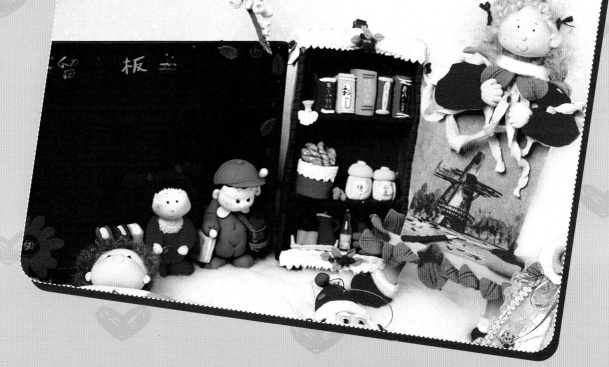

娃娃留言板

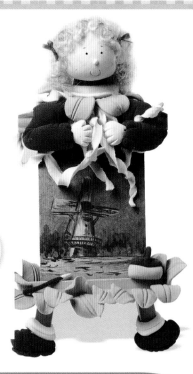

＊難 易 度：★★★★★
＊製作重點：
1. 頭髮的製作是先繞在養樂多吸管上，在泡熱水後自然風乾取下，由中心對撕開，即可做出法拉蓬鬆造型。
2. 蝴蝶結的做法請參考基本技法-M。

♥ 準備的工具材料 TOOLS&MATERIALS ♥

● 工具材料：小畫架、吸管、凸凸筆、白膠、桿棒、三隻工具組、造型頭髮、壓克力顏料、圓筆、超輕黏土-白色、紅色、藍色、咖啡色。

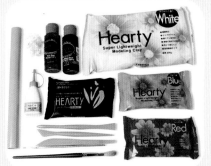

1 搓出圓形頭部黏上耳朵和鼻子，以線筆繪出眉毛和眼睛。

2 以吸管來壓印出嘴型。

3 將桿出的長形黏土包黏於畫架腳，作為褲管。

4 剪去多餘的黏土。

5 以黏土刀畫出褲管縐褶。

6 再套上一圈白色黏土，作為襪子。

7 搓一個橢圓形稍微壓扁，黏上畫板腳架，再黏上鞋底。

8 如圖。鞋子本身可以畫出線條或加上小裝飾。

9 將鞋底邊緣壓出花紋。

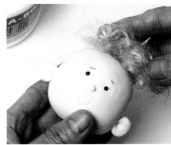

10 於頭頂沾塗白膠黏上頭髮。

11 衣領的部份做法。

12 黏於畫板上，並刺二小洞，黏上二條長條細黏土，作為衣服綁繩。

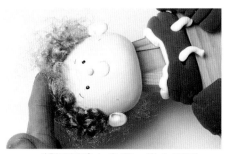

13 將腳架塗上白膠,黏上頭部。

14 搓一個水滴造型做為手部。

15 以工具刀切割出線條做出手指。

16 以黏土捲成衣袖,並以工具畫出縐褶,再將手插入衣袖內。

17 簡單做出板擦的造型。

18 如圖完成板擦。

19 以圓筆沾壓克力顏料在畫板上畫出風景圖等插畫。

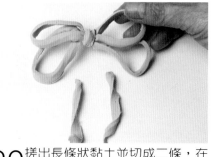

20 搓出長條狀黏土並切成二條,在稍作小捲曲後,組成蝴蝶結。

21 將蝴蝶結黏於畫板下,將其彎曲製造飄逸的感覺。

22 搓出水滴狀後壓扁，作為花瓣型。

23 以工具畫出線條修飾。

24 將其彎曲塑型。

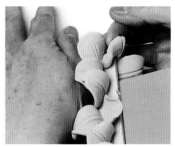

25 依序黏在畫板上。

26 黏上耳朵後，以工具刺出小洞。

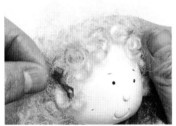

27 將頭髮黏於頭上後，在加上緞帶裝飾。

28 將頭黏於腳架上。

29 黏上蝴蝶結後再黏衣袖，並稍作調整。

30 以壓克力顏料繪製插圖。

31 搓一細長條做鉛筆，前端捏細。

完成囉!!

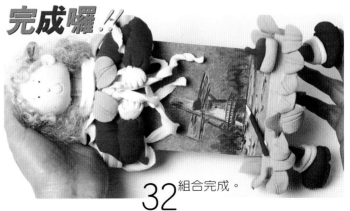

32 組合完成。

小學生留言板

難易度：★★★★★

小提示：

＊花的配色要注意其協調性，
可用亮色加強其活潑性。

工具材料：小黑板、白膠、綠
筆、三隻工具組、壓克力顏料、
超輕黏土多色。

1 桿出一長條土，於
一邊剪出密集的鬚
狀作為花心，並將其
包成一圈。

2 同理做出花瓣的部
份，捲起後以工具
壓出花瓣型，使花瓣
更具生動。

3 將花瓣包住花心，
並加以修飾，可在
花心部份刷上亮色，
增加花的色彩。

4 在頭部的1/3處包黏
上黑色黏土，並以
工具畫出頭髮的線條。

5 男孩的帽子包黏
於頭部2/3處。

1 搓出二個水滴狀
的頭型和手腳。

2 以工具在袖子1/2處
畫出一條線，使其
可以彎曲。

3 搓出橢圓形黏土，並以工具
畫出衣服造型。

6 劃上娃娃的五官，
並刷上腮紅。

造型溫度計

步驟示範/
長頸鹿溫度計

解析/
聖誕老人溫度計

　　將黏土的可愛造型運用在實用物上，使實用物本身變得更有生命力，也裝飾了生活角落，讓空間變得多采多姿，熱鬧紛呈。

長頸鹿溫度計

＊難 易 度：★★★

＊製作重點：

1. 以暈色的技法染出動物本身的顏色。

2. 整體的構圖、動態方向、大小和色彩必須相互搭配，才能做出吸引人的作品。

＊製作提示：

1. 音符的邊緣做法同相框的邊緣做法，請參考P59-聖誕相框步驟1。

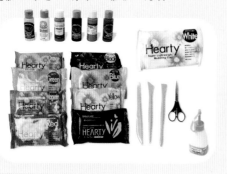

♥ 準備的工具材料 *TOOLS&MATERIALS* ♥

● 工具材料：白膠、剪刀、三隻工具組、溫度計、木製音符、壓克力顏料、綿筆、超輕黏土多色、緞帶、珠徐、花蕊。

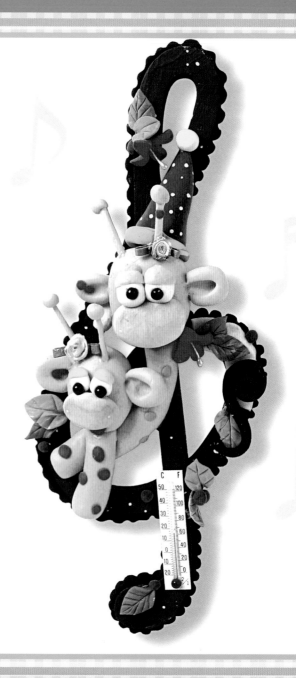

1 以黃色加上一點紅色黏土做暈色。

2 在揉捏之下使黏土呈現黃色。（長頸鹿顏色）

3 搓出長條狀黏土作為脖子。

4 在搓出圓形的頭型後，以工具組壓出臉的弧度。

5 搓出一水滴型黏土。

6 將其壓扁。

7 黏在頭部1/2處作為鼻子。

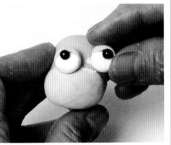

8 黏上長頸鹿的眼睛和眼皮，眼珠以珠珠來表現。

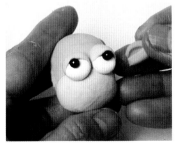

9 將水滴型黏土中間壓凹，作成耳朵造型，黏於頭部的兩側。

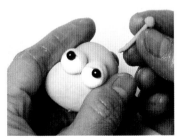

10 搓出細長條黏土，於上端黏上一顆小圓球，即為鹿角。

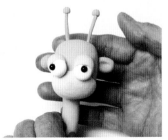

11 如圖，頭部完成。

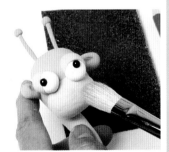

12 以圓筆沾粉筆在臉的二側刷上腮紅。

配件做法一

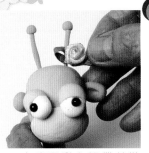

13 在鹿角黏上緞帶花做裝飾。

14 搓出一水滴型黏土。

15 以剪刀在鈍處剪二刀。

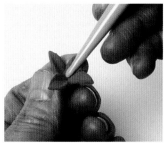

16 以工具將其撥開並畫出花型。

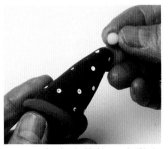

17 在水滴狀的下方黏上一圈綠色，上端黏一顆小球，作為帽子。

18 搓出水滴型黏土後，將其壓扁，作成葉型。

19 以工具在葉子上畫出葉脈。

20 將葉子形態做修飾。

21 音符先塗上色，再做出邊緣。

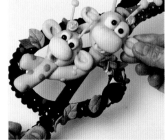

22 將長頸鹿和花草黏於音符上。

完成囉！！

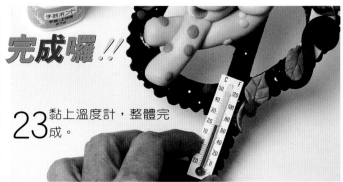

23 黏上溫度計，整體完成。

聖誕老人溫度計

1 將金蔥線沾膠黏著作為掛飾。

6 搓出水滴狀帽型，黏於頭上，帽頂固定住金蔥線與底板，使其更固定。

3 搓出水滴型後壓扁做出臉型。

木頭底板板型

8 黏上溫度計即完成。

5 黏上眼睛、眉毛和鼻子。

4 搓出一個U型黏土後壓扁，黏於臉上作為鬍子，並以牙籤挑出紋理。

難易度：★★★★★

小提示：

＊ 運用各種板型可做出多種造型的作品。

7 黏上紅色、藍色相間的小圓球做裝飾。

工具材料：木頭底板、白膠、溫度計、活動眼睛、金蔥線、三隻工具組、超輕黏土－綠色、白色、藍色、紅色。

2 將黏土搓揉出圓形後壓扁，黏於木板上。

學生作品

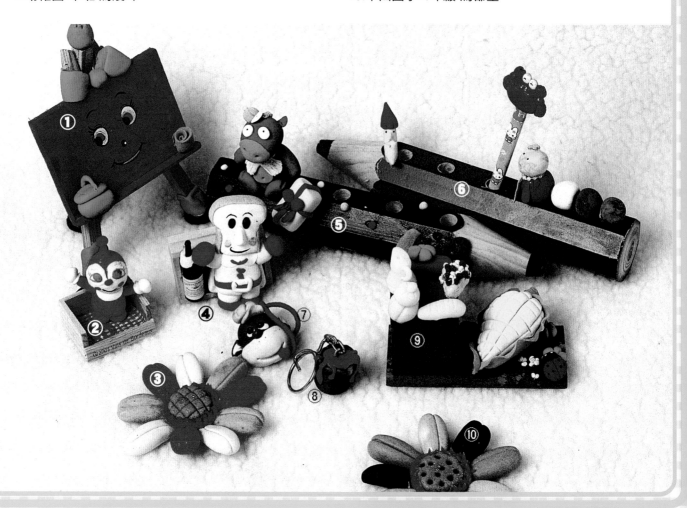

作者 鄭淑華 老師

資歷
● 日本創作人形學院教授
● 2004年日本 東京若林藝術學院教授
● 日本八木尺晴子麵包花講師
● 日本宮井（DECO）禮品科講師
● 日本宮井（DECO）黏土科講師
● 日本、韓國、台灣兒童黏土捏塑講師
● 美國Bob Ross彩繪、風景、花卉油畫講師
● 韓國造型立體棉紙及李美田紙黏土造型黏土講師
● 日本パッチワーク通信社拼布指定講師
● 台灣區高級商業職業學校油漆廣告職種技能競賽榮獲第九名
● 勝家拼布、繡花、家飾、型染、彩繪才藝班教師
● 經濟部工業局型染、彩繪教師
● 高雄市政府社會局拼布指導教師
● 高雄市立海青工商拼布指導教師
● 2000年高雄市新光三越百貨DIY黏土展
● 2004年高雄市左營海軍總醫院醫師眷屬黏土講師
● 2004年高雄市左營國語禮拜堂小朋友黏土講師

教學項目
● 通信社進階證書系統（普通班、高級班）師資培訓
● 生活系列實用班（手縫或機縫課程）

新形象出版圖書目錄

郵撥: 0510716-5　陳偉賢　　地址: 北縣中和市中和路322號8F之1
TEL: 29207133・29278446　　FAX: 29290713

一. 美術設計類

代碼	書名	定價
00001-01	新插畫百科(上)	400
00001-02	新插畫百科(下)	400
00001-04	世界名家包裝設計(大8開)	600
00001-06	世界名家插畫專輯(大8開)	600
00001-09	世界名家兒童插畫(大8開)	650
00001-05	藝術.設計的平面構成	380
00001-10	商業美術設計(平面應用篇)	450
00001-07	包裝結構設計	400
00001-11	廣告視覺媒體設計	400
00001-15	應用美術.設計	400
00001-16	插畫藝術設計	400
00001-18	基礎造型	400
00001-21	商業電腦繪圖設計	500
00001-22	商標造型創作	380
00001-23	插畫彙編(事物篇)	380
00001-24	插畫彙編(交通工具篇)	380
00001-25	插畫彙編(人物篇)	380
00001-28	版面設計基本原理	480
00001-29	D.T.P(桌面排版)設計入門	480
X0001	印刷設計圖案(人物篇)	380
X0002	印刷設計圖案(動物篇)	380
X0003	圖案設計(花木篇)	350
X0015	裝飾花邊圖案集成	450
X0016	實用聖誕圖案集成	380

二. POP 設計

代碼	書名	定價
00002-03	精緻手繪POP字體3	400
00002-04	精緻手繪POP海報4	400
00002-05	精緻手繪POP展示5	400
00002-08	精緻手繪POP應用6	400
00002-08	精緻手繪POP字體8	400
00002-09	精緻手繪POP插畫9	400
00002-10	精緻手繪POP畫典10	400
00002-11	精緻手繪POP個性字11	400
00002-12	精緻手繪POP校園篇12	400
00002-13	POP廣告 1.理論&實務篇	400
00002-14	POP廣告 2.麥克筆字體篇	400
00002-15	POP廣告 3.手繪創意字篇	400
00002-18	POP廣告 4.手繪POP製作	400

代碼	書名	定價
00002-22	POP廣告 5.店頭海報設計	450
00002-21	POP廣告 6.手繪POP字體	400
00002-26	POP廣告 7.手繪海報設計	450
00002-27	POP廣告 8.手繪軟筆字體	400
00002-16	手繪POP的理論與實務	400
00002-17	POP字體篇-POP正體自學1	450
00002-19	POP字體篇-POP個性自學2	450
00002-20	POP字體篇-POP變體字3	450
00002-24	POP字體篇-POP變體字4	450
00002-31	POP字體篇-POP創意自學5	450
00002-23	海報設計 1.POP秘笈-學習	500
00002-25	海報設計 2.POP秘笈-綜合	450
00002-28	海報設計 3.手繪海報	450
00002-29	海報設計 4.精緻海報	500
00002-30	海報設計 5.店頭海報	500
00002-32	海報設計 6.創意海報	450
00002-34	POP高手1-POP字體(變體字)	400
00002-33	POP高手2-POP商業廣告	400
00002-35	POP高手3-POP廣告實例	400
00002-36	POP高手4-POP實務	400
00002-39	POP高手5-POP插畫	400
00002-37	POP高手6-POP視覺海報	400
00002-38	POP高手7-POP校園海報	400

三. 室內設計透視圖

代碼	書名	定價
00003-01	籃白相間裝飾法	450
00003-03	名家室內設計作品專集(8開)	600
00002-05	室內設計製圖實務與圖例	650
00003-05	室內設計製圖	650
00003-06	室內設計基本製圖	350
00003-07	美國最新室內透視圖表現1	500
00003-08	展售空間規劃	650
00003-09	店面設計入門	550
00003-10	流行店面設計	450
00003-11	流行餐飲店設計	480
00003-12	居住空間的立體表現	500
00003-13	精緻室內設計	800
00003-14	室內設計製圖實務	450
00003-15	商店透視-麥克筆技法	500
00003-16	室內外空間透視表現法	480
00003-18	室內設計配色手冊	350

代碼	書名	定價
00003-21	休閒俱樂部.酒吧與舞台	1,200
00003-22	室內空間設計	500
00003-23	櫥窗設計與空間處理(平)	450
00003-24	博物館&休閒公園展示設計	800
00003-25	個性化室內設計精華	500
00003-26	室內設計&空間運用	1,000
00003-27	萬國博覽會&展示會	1,200
00003-33	居家照明設計	950
00003-34	商業照明-創造活潑生動的	1,200
00003-29	商業空間-辦公室.空間.傢俱	650
00003-30	商業空間-酒吧.旅館及餐廳	650
00003-31	商業空間-商店.巨型百貨公司	650
00003-35	商業空間-辦公傢俱	700
00003-36	商業空間-精品店	700
00003-37	商業空間-餐廳	700
00003-38	商業空間-店面櫥窗	700
00003-39	室內透視繪製實務	600
00003-40	家居空間設計與快速表現	450

四.圖學

代碼	書名	定價
00004-01	綜合圖學	250
00004-02	製圖與識圖	280
00004-04	基本透視實務技法	400
00004-05	世界名家透視圖全集(大8開)	600

五.色彩配色

代碼	書名	定價
00005-01	色彩計畫(北星)	350
00005-02	色彩心理學-初學者指南	400
00005-03	色彩與配色(普級版)	300
00005-05	配色事典(1)集	330
00005-05	配色事典(2)集	330
00005-07	色彩計畫實用色票集+129a	480

六. SP 行銷.企業識別設計

代碼	書名	定價
00006-01	企業識別設計(北星)	450
B0209	企業識別系統	400
00006-02	商業名片(1)-(北星)	450
00006-03	商業名片(2)-創意設計	450
00006-05	商業名片(3)-創意設計	450
00006-06	最佳商業手冊設計	600
A0198	日本企業識別設計(1)	400

代碼	書名	
A0199	日本企業識別設計(2)	

七.造園景觀

代碼	書名	
00007-01	造園景觀設計	
00007-02	現代都市街道景觀設計	
00007-03	都市水景設計之要素與概	
00007-05	最新歐洲建築外觀	
00007-06	觀光旅館設計	
00007-07	景觀設計實務	

八. 繪畫技法

代碼	書名	
00008-01	基礎石膏素描	
00008-02	石膏素描技法專集(大8開)	
00008-03	繪畫思想與造形理論	
00008-04	魏斯水彩畫專集	
00008-05	水彩靜物圖解	
00008-06	油彩畫技法1	
00008-07	人物靜物的畫法	
00008-08	風景表現技法 3	
00008-09	石膏素描技法4	
00008-10	水彩.粉彩表現技法5	
00008-11	描繪技法6	
00008-12	粉彩表現技法7	
00008-13	繪畫表現技法8	
00008-14	色鉛筆描繪技法9	
00008-15	油畫配色精要10	
00008-16	鉛筆技法11	
00008-17	基礎油畫12	
00008-18	世界名家水彩(1)(大8開)	
00008-20	世界水彩畫家專集(3)(大8開)	
00008-22	世界名家水彩專集(5)(大8開)	
00008-23	壓克力畫技法	
00008-24	不透明水彩技法	
00008-25	新素描技法解說	
00008-26	畫鳥.話鳥	
00008-27	噴畫技法	
00008-29	人體結構與藝術構成	
00008-30	藝用解剖學(平裝)	
00008-65	中國畫技法(CD/ROM)	
00008-32	千嬌百態	

形象出版圖書目錄

郵撥：0510716-5　陳偉賢　　地址：北縣中和市中和路322號8F之1
TEL：29207133．29278446　　FAX：29290713

總代理：北星圖書公司
郵撥：0544500-7 北星圖書帳戶

代碼	書名	定價
8-33	世界名家油畫專集(大8開)	650
8-34	插畫技法	450
8-37	粉彩畫技法	450
8-38	實用繪畫範本	450
8-39	油畫基礎畫法	450
8-40	用粉彩來捕捉個性	550
8-41	水彩拼貼技法大全	650
8-42	人體之美實體素描技法	400
8-44	噴畫的世界	500
8-45	水彩技法圖解	450
8-46	技法1-鉛筆畫技法	350
8-47	技法2-粉彩筆畫技法	450
8-48	技法3-沾水筆.彩色墨水技法	450
8-49	技法4-野生植物畫法	400
8-50	技法5-油畫質感	450
8-57	技法6-陶藝教室	400
8-59	技法7-陶藝彩繪的裝飾技巧	450
8-51	如何引導觀者的視線	450
8-52	人體素描-裸女繪畫的姿勢	400
8-53	大師的油畫祕訣	750
8-54	創造性的人物速寫技法	600
8-55	壓克力膠彩全技法	450
8-56	畫彩百科	500
8-58	繪畫技法與構成	450
8-60	繪畫藝術	450
8-61	新麥克筆的世界	660
8-62	美少女生活插畫集	450
8-63	軍事插畫集	500
8-64	技法6-品味陶藝專門技法	400
8-66	精細素描	300
8-67	手槍與軍事	350
8-68	？	？
8-69	？	？
8-70	？	？
8-71	藝術讚頌	250

九. 廣告設計.企劃

代碼	書名	定價
9-02	CI與展示	400
9-03	企業識別設計與製作	400
9-04	商標與CI	400
9-05	實用廣告學	300

代碼	書名	定價
00009-11	1-美工設計完稿技法	300
00009-12	2-商業廣告印刷設計	450
00009-13	3-包裝設計典綸面	450
00001-14	4-展示設計(北星)	450
00009-15	5-包裝設計	450
00009-14	CI視覺設計(文字媒體應用)	450
00009-16	被遺忘的心形象	150
00009-18	綜藝形象100序	150
00006-04	名家創意系列1-識別設計	1,200
00009-20	名家創意系列2-包裝設計	800
00009-21	名家創意系列3-海報設計	800
00009-22	創意設計-啟發創意的平面	850
Z0905	CI視覺設計(信封名片設計)	350
Z0906	CI視覺設計(DM廣告型1)	350
Z0907	CI視覺設計(包裝點線面1)	350
Z0909	CI視覺設計(企業名片吊卡)	350
Z0910	CI視覺設計(月曆PR設計)	350

十.建築房地產

代碼	書名	定價
00010-01	日本建築及空間設計	1,350
00010-02	建築環境透視圖-運用技巧	650
00010-04	建築模型	550
00010-10	不動產估價師實用法規	450
00010-11	經營寶點-旅館聖經	250
00010-12	不動產經紀人考試法規	590
00010-13	房地41-民法概要	450
00010-14	房地47-不動產經濟法規精要	280
00010-06	美國房地產買賣投資	220
00010-29	實務3-土地開發實務	360
00010-27	實務4-不動產估價實務	330
00010-28	實務5-產品定位實務	330
00010-37	實務6-建築規劃實務	390
00010-30	實務7-土地制度分析實務	300
00010-59	實務8-房地產行銷實務	450
00010-03	實務9-建築工程管理實務	390
00010-07	實務10-土地開發實務	400
00010-08	實務11-財務稅務規劃實務 (上)	380
00010-09	實務12-財務稅務規劃實務 (下)	400
00010-20	寫實建築表現技法	600
00010-39	科技產物環境規劃與區域	300

代碼	書名	定價
00010-41	建築物噪音與振動	600
00010-42	建築資料文獻目錄	450
00010-46	建築圖解-接待中心.樣品屋	350
00010-54	房地產市場景氣發展	480
00010-63	當代建築師	350
00010-64	中美洲-樂園貝里斯	350

十一. 工藝

代碼	書名	定價
00011-02	籐編工藝	240
00011-04	皮雕藝術技法	400
00011-05	紙的創意世界-紙藝設計	600
00011-07	陶藝娃娃	280
00011-08	木彫技法	300
00011-09	陶藝初階	450
00011-10	小石頭的創意世界(平裝)	380
00011-11	紙黏土1-紙土的遊藝世界	350
00011-16	紙黏土2-黏土的環保世界	350
00011-13	紙雕創作-餐飲篇	450
00011-14	紙雕嘉年華	450
00011-15	紙黏土白皮書	450
00011-17	軟陶風情畫	480
00011-19	談紙神工	450
00011-18	創意生活DIY(1)美勞篇	450
00011-20	創意生活DIY(2)工藝篇	450
00011-21	創意生活DIY(3)風格篇	450
00011-22	創意生活DIY(4)綜合媒材	450
00011-22	創意生活DIY(5)札貨篇	450
00011-23	創意生活DIY(6)巧飾篇	450
00011-26	DIY物語(1)織布風雲	400
00011-27	DIY物語(2)鐵的代誌	400
00011-28	DIY物語(3)紙黏土小品	400
00011-29	DIY物語(4)重塑深林	400
00011-30	DIY物語(5)環保超人	400
00011-31	DIY物語(6)機械主義	400
00011-32	紙藝創作-紙塑娃娃(特價)	299
00011-33	紙藝創作-簡易紙塑	375
00011-35	巧手DIY1紙黏土生活陶器	280
00011-36	巧手DIY2紙黏土裝飾小品	280
00011-37	巧手DIY3紙黏土裝飾小品 2	280
00011-38	巧手DIY4簡易的拼布小品	280

代碼	書名	定價
00011-39	巧手DIY5藝術麵包花入門	280
00011-40	巧手DIY6紙黏土工藝(1)	280
00011-41	巧手DIY7紙黏土工藝(2)	280
00011-42	巧手DIY8紙黏土娃娃(3)	280
00011-43	巧手DIY9紙黏土娃娃(4)	280
00011-44	巧手DIY10-紙黏土小飾物(1)	280
00011-45	巧手DIY11-紙黏土小飾物(2)	280
00011-51	卡片DIY1-3D立體卡片1	450
00011-52	卡片DIY2-3D立體卡片2	450
00011-53	完全DIY手冊1-生活啟室	450
00011-54	完全DIY手冊2-LIFE生活館	280
00011-55	完全DIY手冊3-綠野仙蹤	450
00011-56	完全DIY手冊4-新食器時代	450
00011-60	個性針織DIY	450
00011-61	織布生活DIY	450
00011-62	彩繪藝術DIY	450
00011-63	花藝禮品DIY	450
00011-64	節慶DIY系列1.聖誕饗宴-1	400
00011-65	節慶DIY系列2.聖誕饗宴-2	400
00011-66	節慶DIY系列3.節慶嘉年華	400
00011-67	節慶DIY系列4.節慶道具	400
00011-68	節慶DIY系列5.節慶卡麥拉	400
00011-69	節慶DIY系列6.節慶禮物包	400
00011-70	節慶DIY系列7.節慶佈置	400
00011-75	休閒手工藝系列1-鉤針玩偶	360
00011-76	親子同樂1-童玩勞作(特價)	280
00011-77	親子同樂2-紙藝勞作(特價)	280
00011-78	親子同樂3-玩偶勞作(特價)	280
00011-79	親子同樂5-自然科學勞作(特價)	280
00011-80	親子同樂4-環保勞作(特價)	280
00011-81	休閒手工藝系列2-銀編首飾	360
00011-82	？	¡H
00011-83	親子同樂6-可愛娃娃勞作	375
00011-84	親子同樂7-生活萬象勞作	375
00011-85	芳香布娃娃	¡H

十二. 幼教

代碼	書名	定價
00012-01	創意的美術教室	450
00012-02	最新兒童繪畫指導	400
00012-03	教具製作設計	360

新形象出版圖書目錄

郵撥: 0510716-5　陳偉賢　　地址: 北縣中和市中和路322號8F之1
TEL: 29207133‧29278446　　FAX: 29290713

兒童美勞才藝系列2

捏塑黏土篇-兒童捏塑基礎

出版者	新形象出版事業有限公司
負責人	陳偉賢
地址	台北縣中和市235中和路322號8樓之1
電話	(02)2927-8446　(02)2920-7133
傳真	(02)2922-9041
編著者	鄭淑華
總策劃	陳偉賢
執行企劃	黃筱晴
電腦美編	黃筱晴
製版所	興旺彩色印刷製版有限公司
印刷所	利林印刷股份有限公司
總代理	北星圖書事業股份有限公司
地址	台北縣永和市234中正路462號5樓
門市	北星圖書事業股份有限公司
地址	台北縣永和市234中正路498號
電話	(02)2922-9000
傳真	(02)2922-9041
網址	www.nsbooks.com.tw
郵撥帳號	0544500-7北星圖書帳戶
本版發行	2005 年 6 月　第一版第一刷
定價	NT$280元整

國家圖書館出版品預行編目資料

捏塑黏土篇：兒童捏塑基礎/鄭淑華著. --
第一版. --台北縣中和市：新形象，2005
[民94]面：　　公分. --
（兒童美勞才藝系列：2）

ISBN 957-2035-69-X（平裝）

1.泥工藝術

999.6　　　　　　　　　　94007568

行政院新聞局出版事業登記證/局版台業字第3928號

經濟部公司執照/76建三辛字第214743號